U0101897

历代法书碑帖经典

柳公权《玄秘塔碑》

故宫博物院 编

故宫出版社

出版说明

二〇一三年教育部制定颁发了《中小学书法教育指导纲要》，明确提出要推进中小学书法教育，传承中华民族优秀传统文化，对各级教育部门、教师书法都做了具体要求。书法教育已经成为全面实施素质教育的一项明确要求。故宫博物院藏有最佳的历代法书碑帖孤本、珍本，这些正是书法爱好者临习的最佳范本，涵盖了教育部制定的《中小学书法教育指导纲要》推荐书目中的绝大多数，出版一部与《纲要》匹配的版本好、质量佳、图版清晰的书法字帖，更好地推广传统文化，是本系列图书的选题初衷。

本系列图书，是完全按照教育部《中小学书法教育指导纲要》推荐的书目而编辑。作为供中小学生临摹学习书法的范本，在临习的过程中供初学者了解、熟识碑帖撰写的内容，掌握古文，对扩大、丰富读者的传统文化知识是有所帮助的。增加释文与标点，方便临习者使用与学习，是本书的一大特色。

本系列图书在编辑过程中，遵从以下原则：

一、释文用字依从现代汉语用字规范，参考《现代汉语词典》（第六版）《汉语大字典》。

二、古代碑刻拓本多为剪裱本册页装，存在语句次序颠倒、丢字、落字、语句不通的情况，释文尊重现选拓本原状顺序，缺、丢字则根据全拓本或其他版本予以备注说明，方便读者阅读、理解原碑文意。

三、碑刻拓本中残损严重、残缺之字以□框注。

此后，还将陆续推出历代名家的其他珍贵墨迹与碑帖拓本，方便读者临摹、欣赏与研究。

编者 二〇一六年十二月

简 介

《玄秘塔碑》，全称《唐故左街僧录内供奉三教谈论引驾大德安国寺上座赐紫大达法师玄秘塔碑铭并序》，或称《唐故左街僧录大达法师碑铭》，唐代碑刻。裴休撰文，柳公权书并篆额。此碑立于唐会昌元年（公元八四一）十二月，原石已断为两截，现藏于陕西西安碑林博物馆。碑高三六八厘米，宽一三〇厘米，碑额篆字三行，每行四字，共十二字，碑正文楷书二十八行，行五十四字。碑文记述了唐代高僧大达法师端甫的生平及其所受的恩宠。

《玄秘塔碑》是柳公权六十四岁时所书，运笔遒劲有力，字体学颜真卿，别构新意，结构严谨，具有典型的「柳骨」特征。明王世贞《弇州山人四部稿》云：「此碑柳书中之最露筋骨者，遒媚劲健，固自不乏，要之晋法一大变耳。」

此拓本为宋时黑墨氈蜡精拓，「上座」之「上」字未损本，馆藏一级文物。纵三十·六厘米，横十七·二厘米。有何绍基、王存善题签，王存善题二段，钤印有「商丘陈氏图书」「英和私印」「王存善读碑记」等。

是碑舊拓本第三行集賢右旁又未損若首
行上座之上字筆畫未損者尤舊為初出土
拓本　校碑隨筆

上海朵雲軒選裝

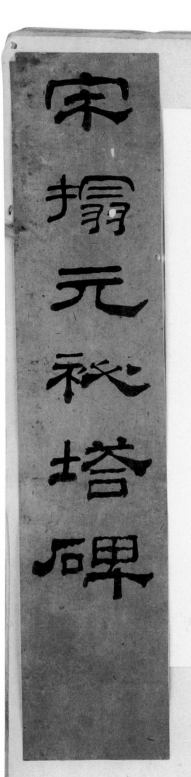

宋搨元祕塔碑

此高邱陳望之中丞藏本曾杜英胊齋協
揆家渡歸道州何貞老編脩確為宋拓明
裝與王虛舟所謂明內庫宋本除斷蝕外
鎧鍛鋒穎纖豪不失者相同題籤為何貞
老兩書宣統三年編脩曾孫以四百金與高
麗神行禪師碑同質於吾家　閏月十日
連籤題共廿六開　選明內庫裝本未可　孝善記
　　　　　　　　重裝也

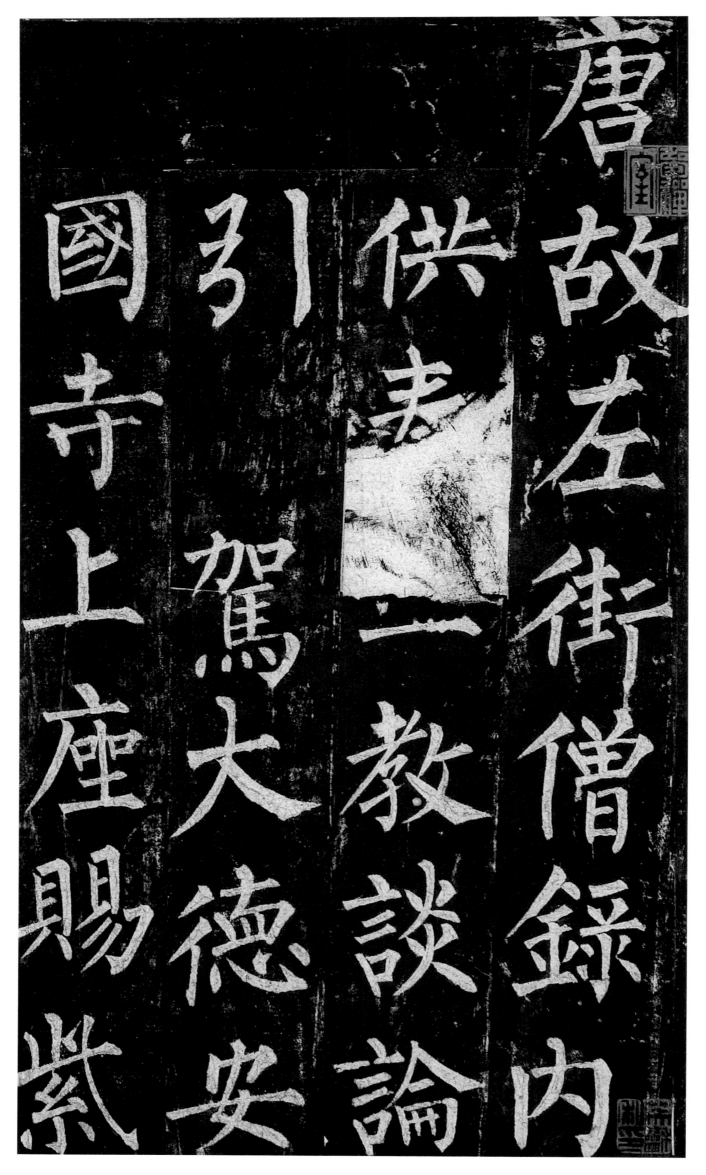

唐故左街僧錄内供法一教談論

國引供奉

寺上座引駕大德安

賜紫

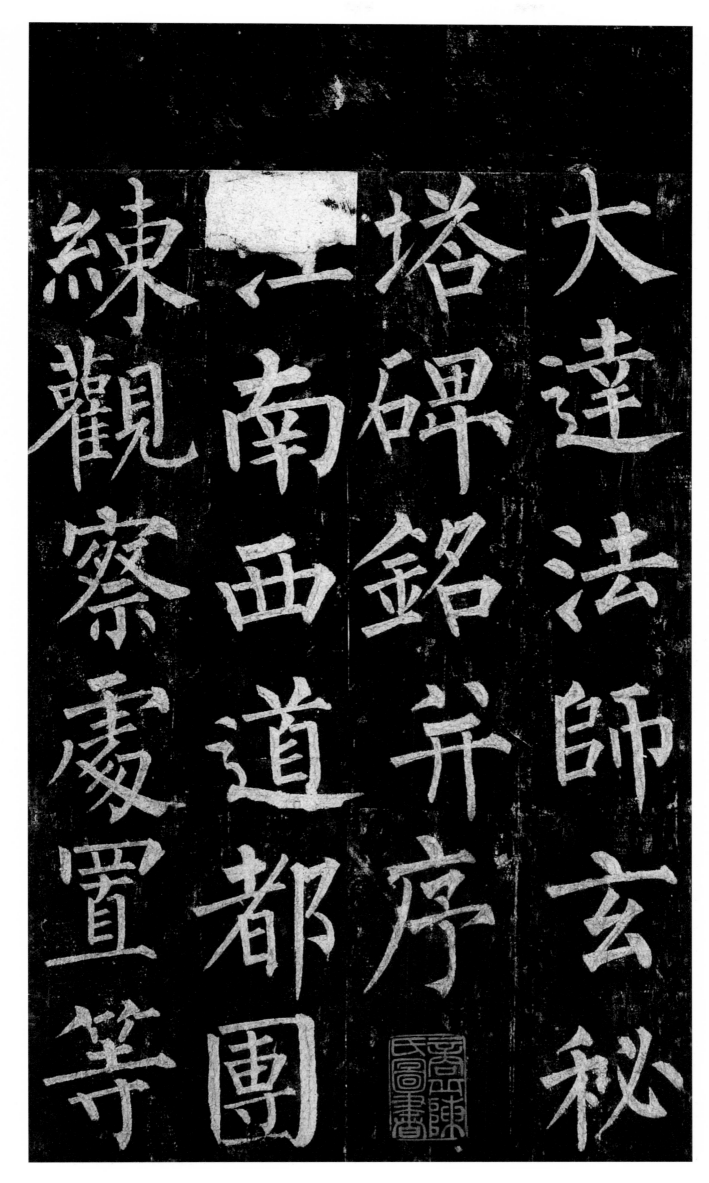

大达法师玄秘塔碑铭并序。江南西道都团练、观察处置等

7

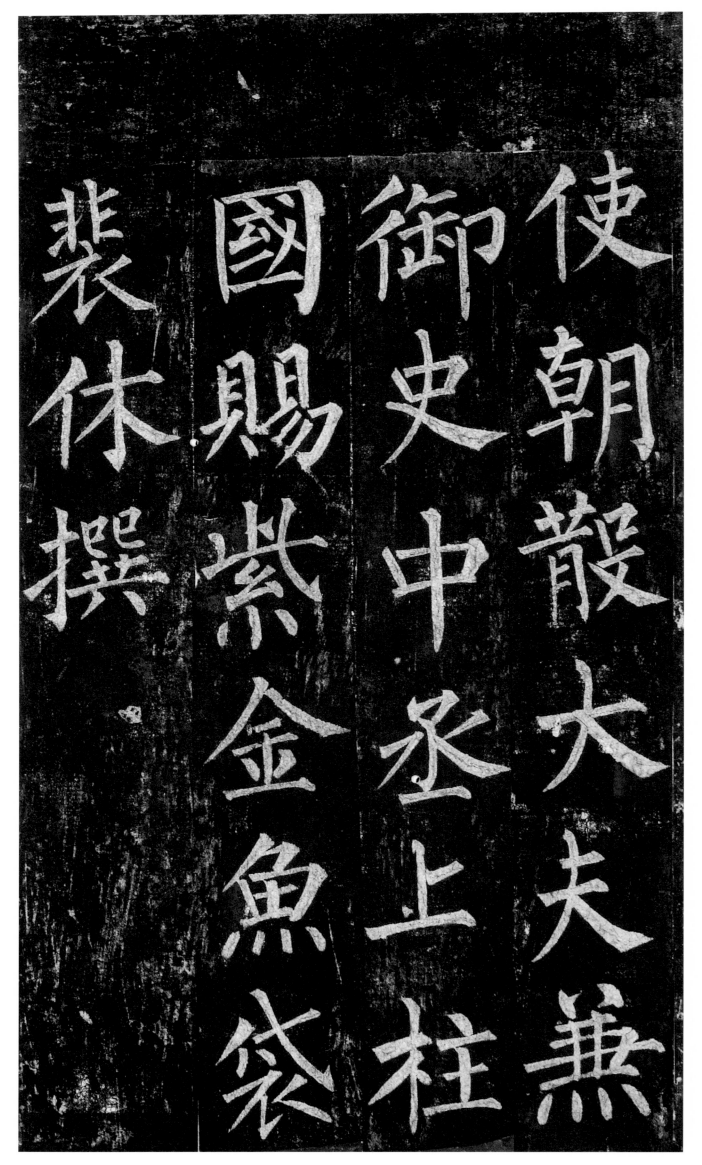

使，朝散大夫、兼御史中丞、上柱国、赐紫金鱼袋裴休撰。

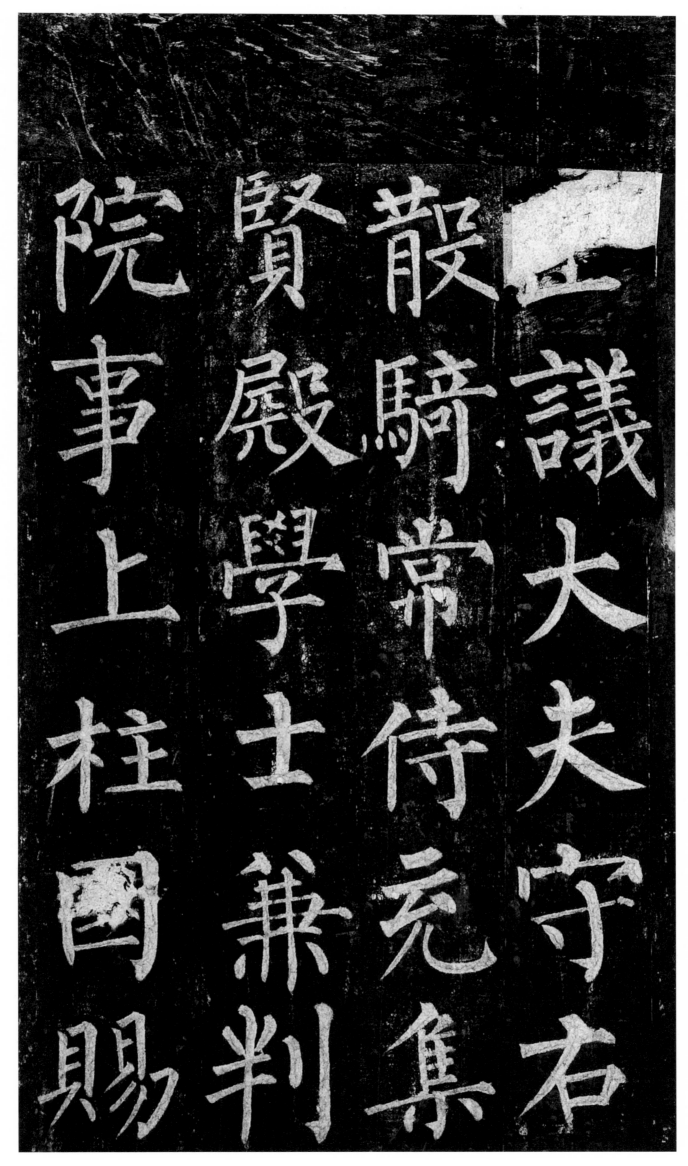

正议大夫、守右散骑常侍、充集贤殿学士、兼判院事、上柱国、赐

院事上柱國賜

賢殿學士兼判

散騎常侍兖集

正議大夫守右

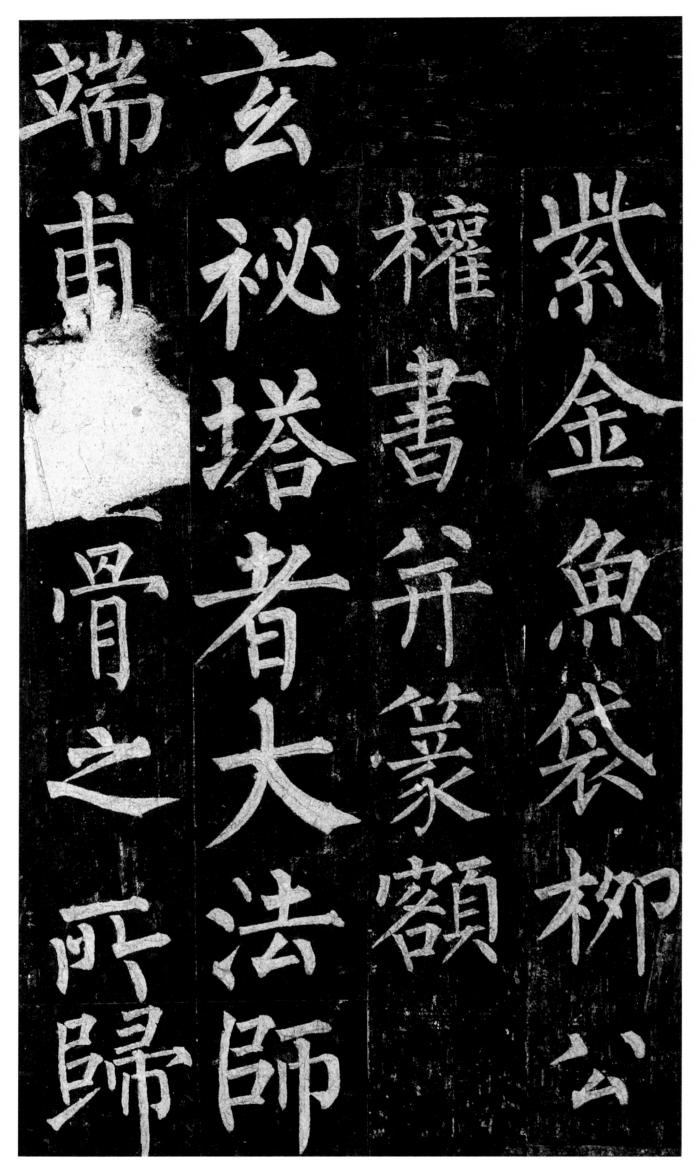

端甫骨之所歸

玄祕塔者大法師

權書并篆額

紫金魚袋柳公

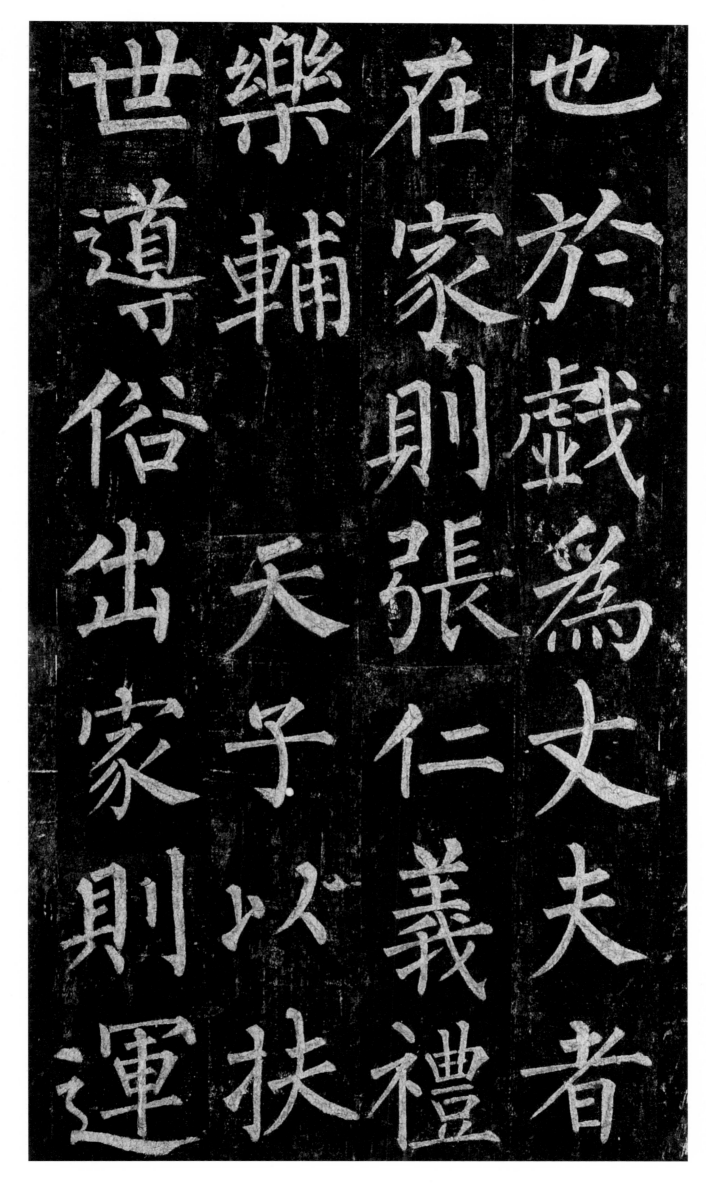

也。於戲！為丈夫者，在家則張仁義禮樂，輔天子以扶世導俗，出家則運

也。於戏！为丈夫者，在家则张仁义礼乐，辅天子以扶世导俗，出家则运

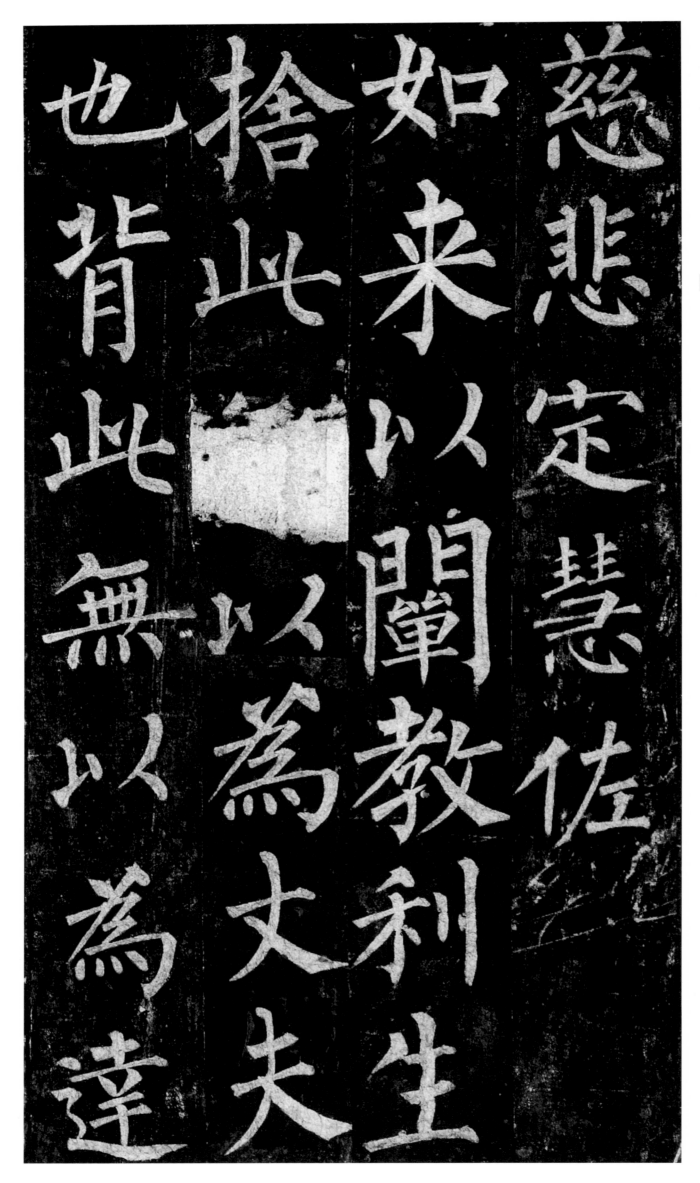

慈悲定慧，佐如来以阐教利生。舍此无以为丈夫也，背此无以为达

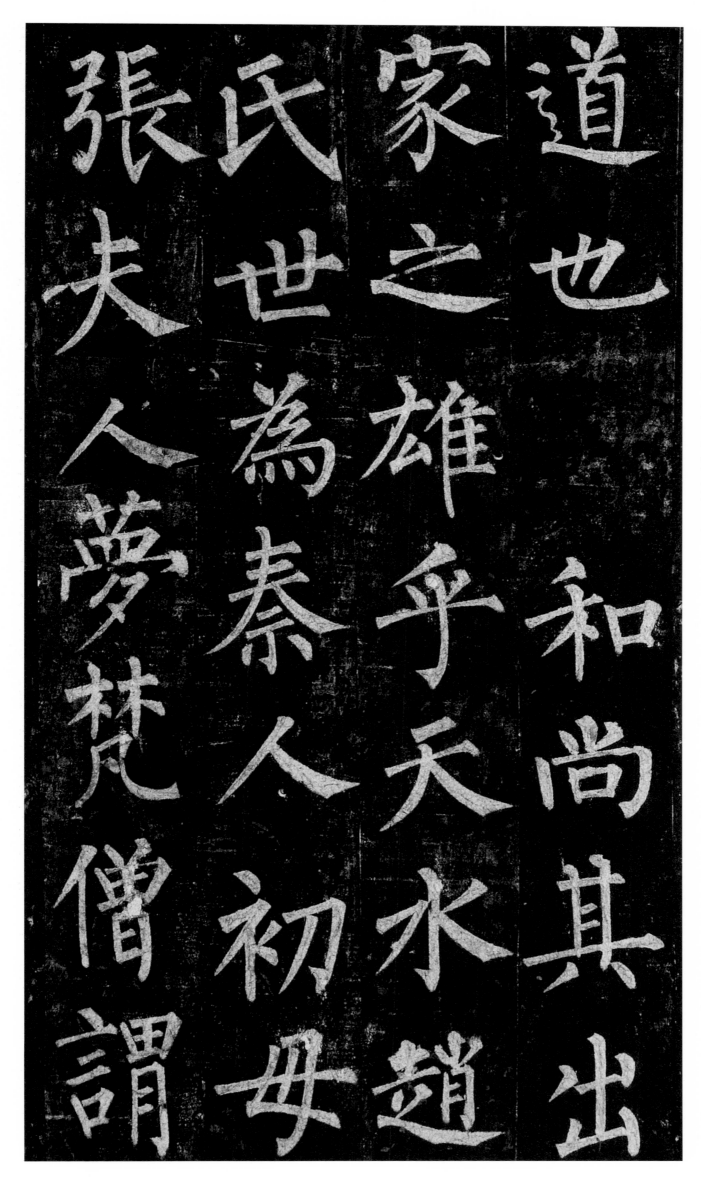

道也。和尚其出家之雄乎！天水赵氏，世为秦人。初，母张夫人梦梵僧，谓

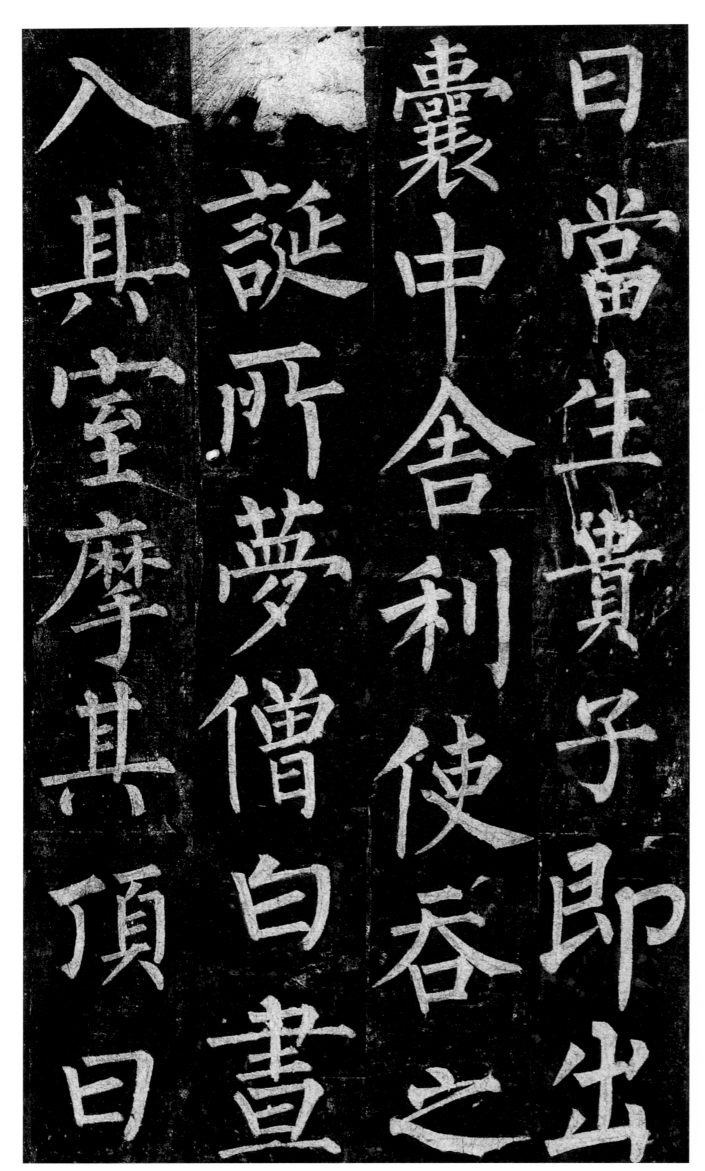

曰：「当生贵子。」即出囊中舍利，使吞之。及诞，所梦僧白昼入其室，摩其顶曰：

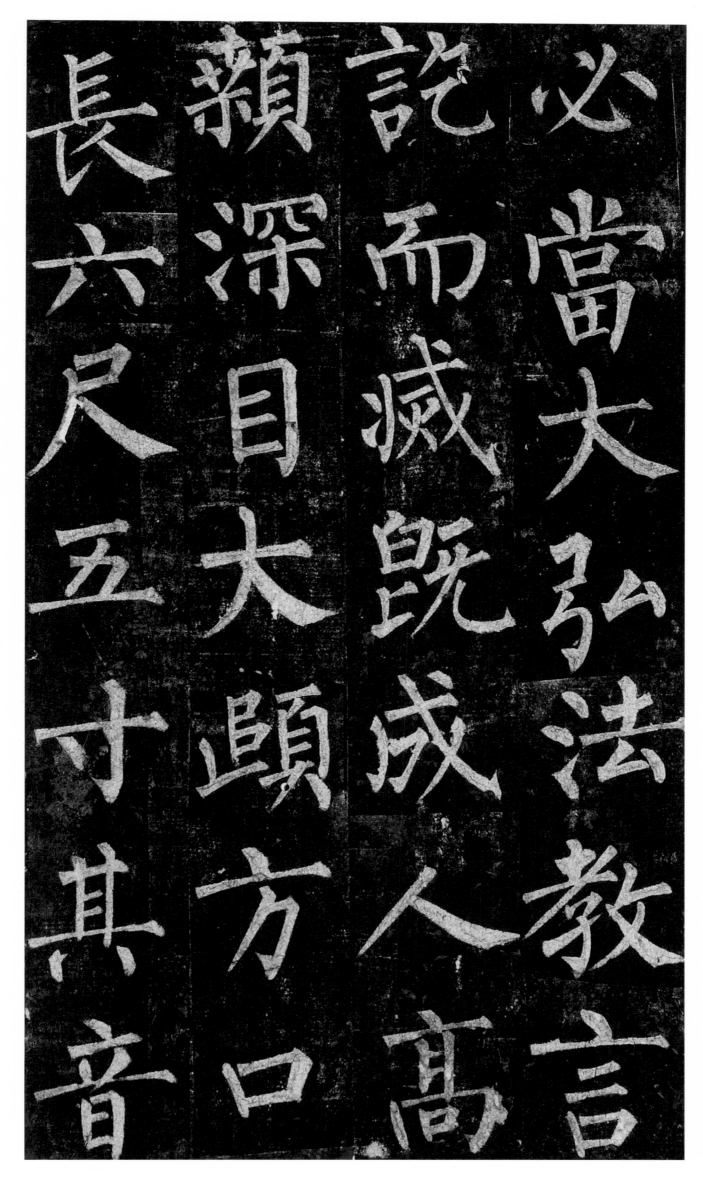

「必当大弘法教。」言讫而灭。既成人，高颡深目，大颐方口，长六尺五寸，其音

長六尺五寸其音

顙深目大頤方口

記而滅既成人高

必當大弘法教言

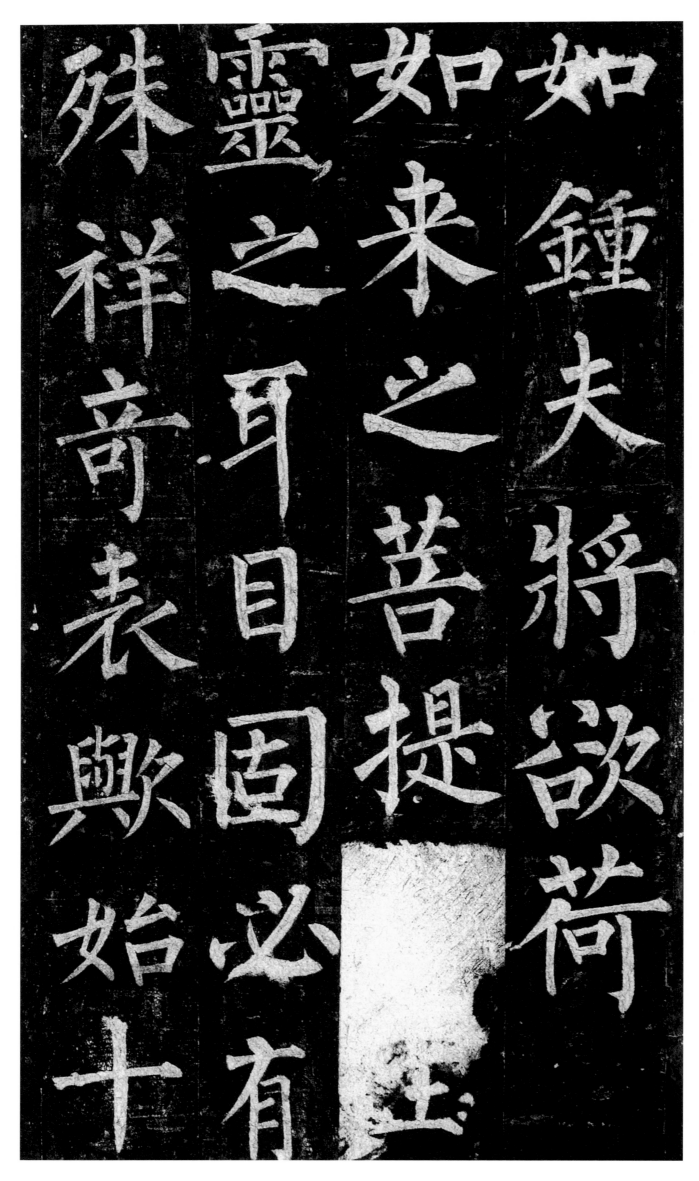

如鍾夫將欲荷

如来之菩提

靈之耳目固必有

殊祥奇表欤始十

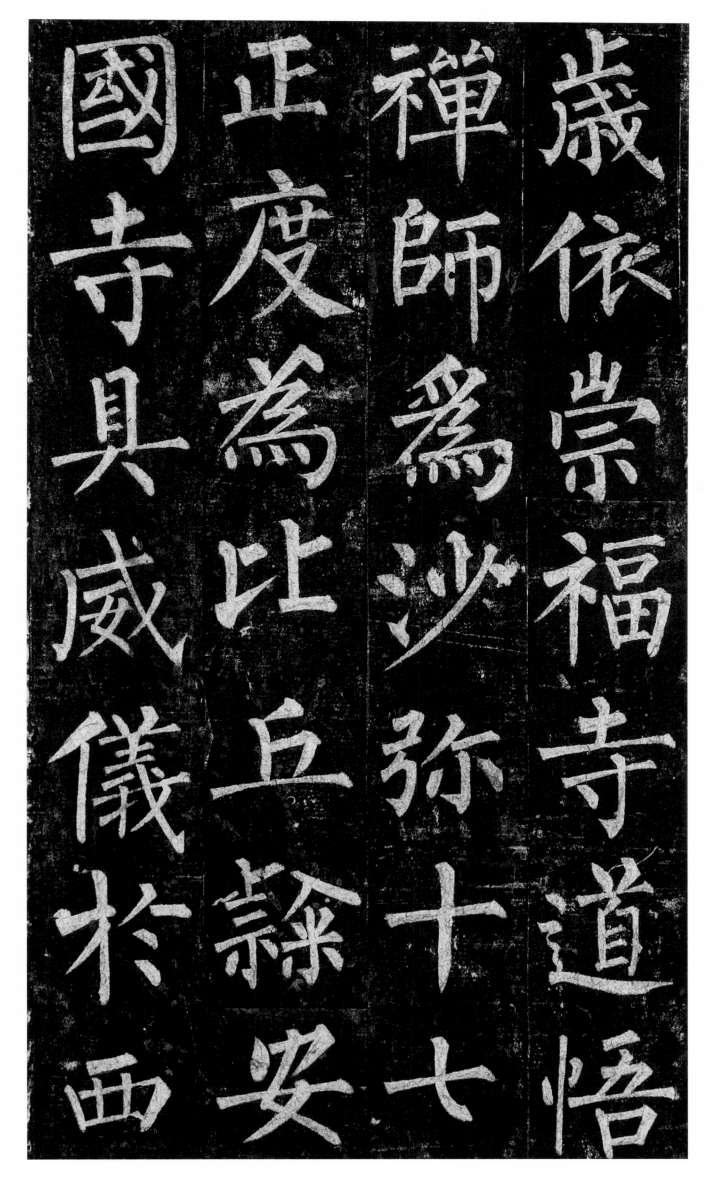

岁，依崇福寺道悟禅师为沙弥。十七正度为比丘，隶安国寺。具威仪于西

歲依崇福寺道悟

禪師爲沙彌十七

正度爲比丘隸安

國寺具威儀於西

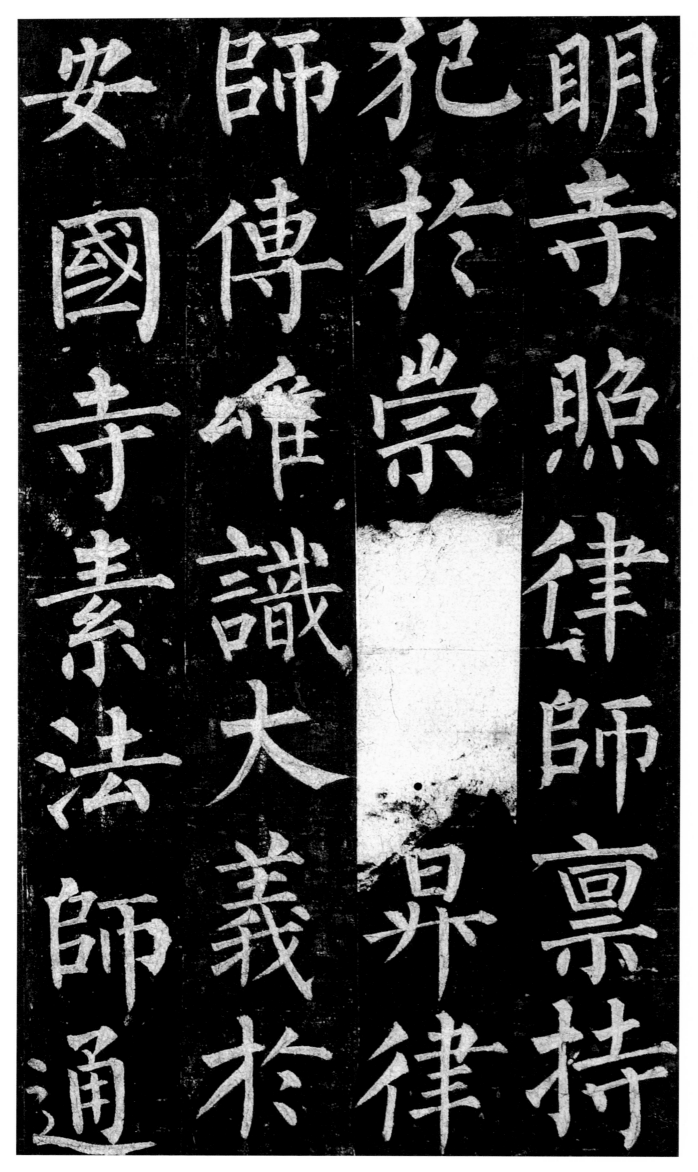

明寺照律师，禀持犯于崇福寺升律师。传《唯识》大义于安国寺素法师，通

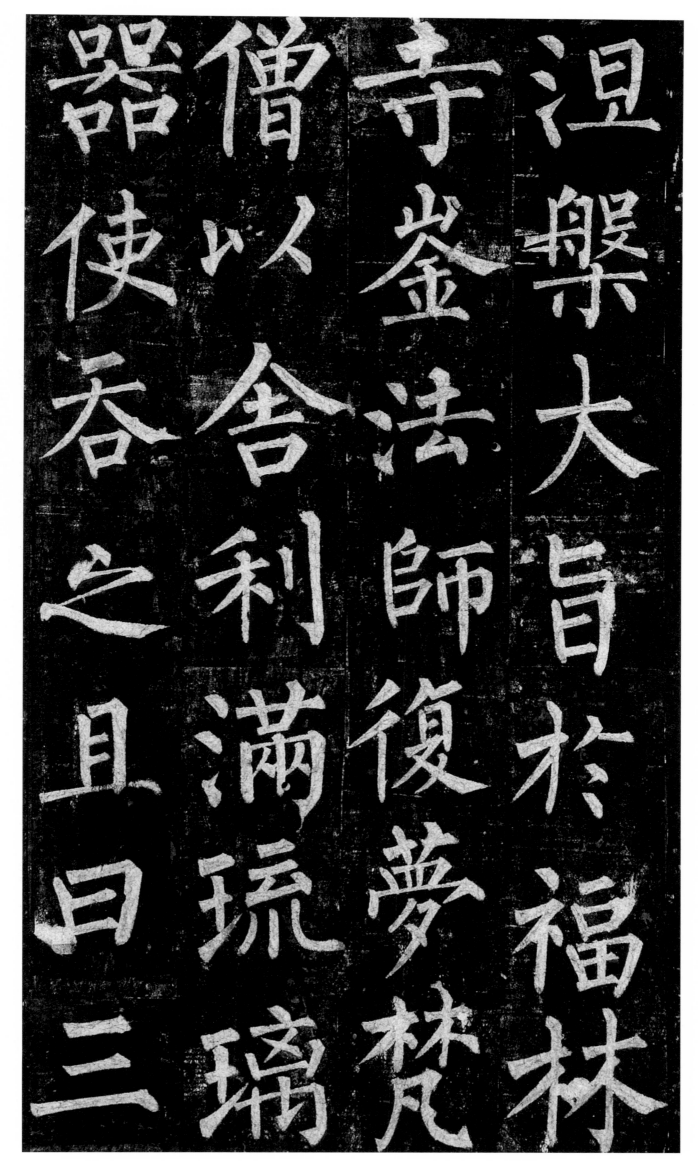

涅槃大旨於福林
寺鑒法師復夢梵
僧以舍利滿琉璃
器使吞之且曰三

《涅槃》大旨于福林寺鉴法师。复梦梵僧以舍利满琉璃器使吞之。且曰：「三

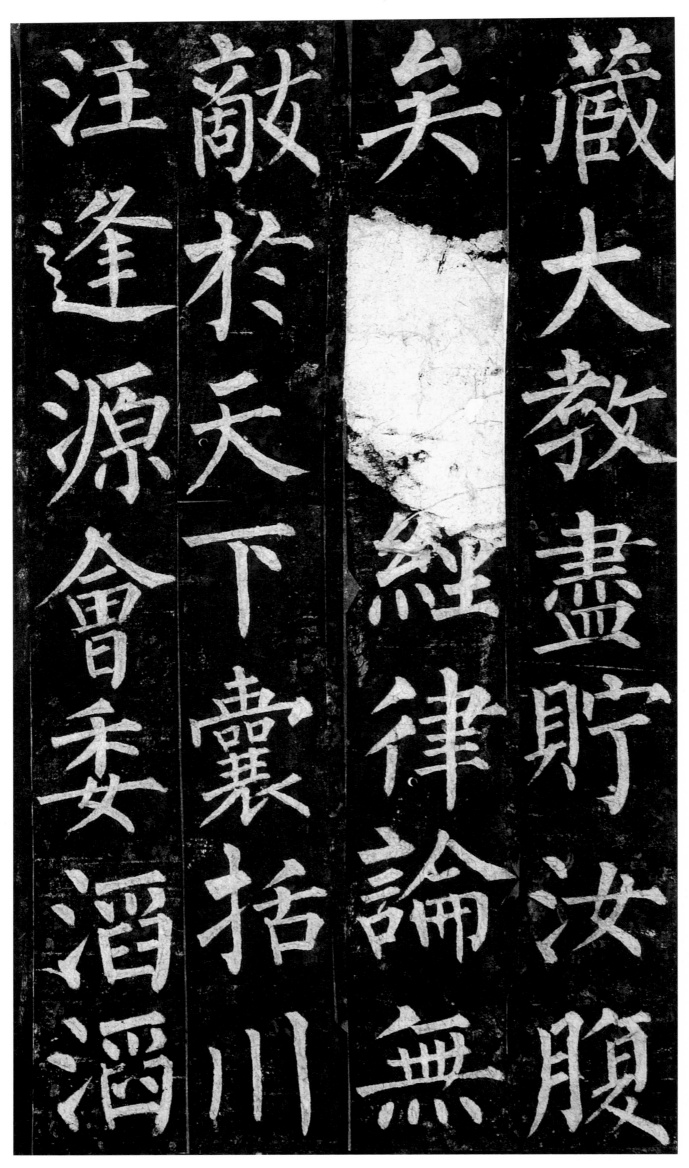

藏大教，尽贮汝腹矣。」自是经律论无敌于天下。囊括川注，逢源会委，滔滔

注逢源會委滔滔

敲於天下囊括川

矣經律論無

藏大教盡貯汝腹

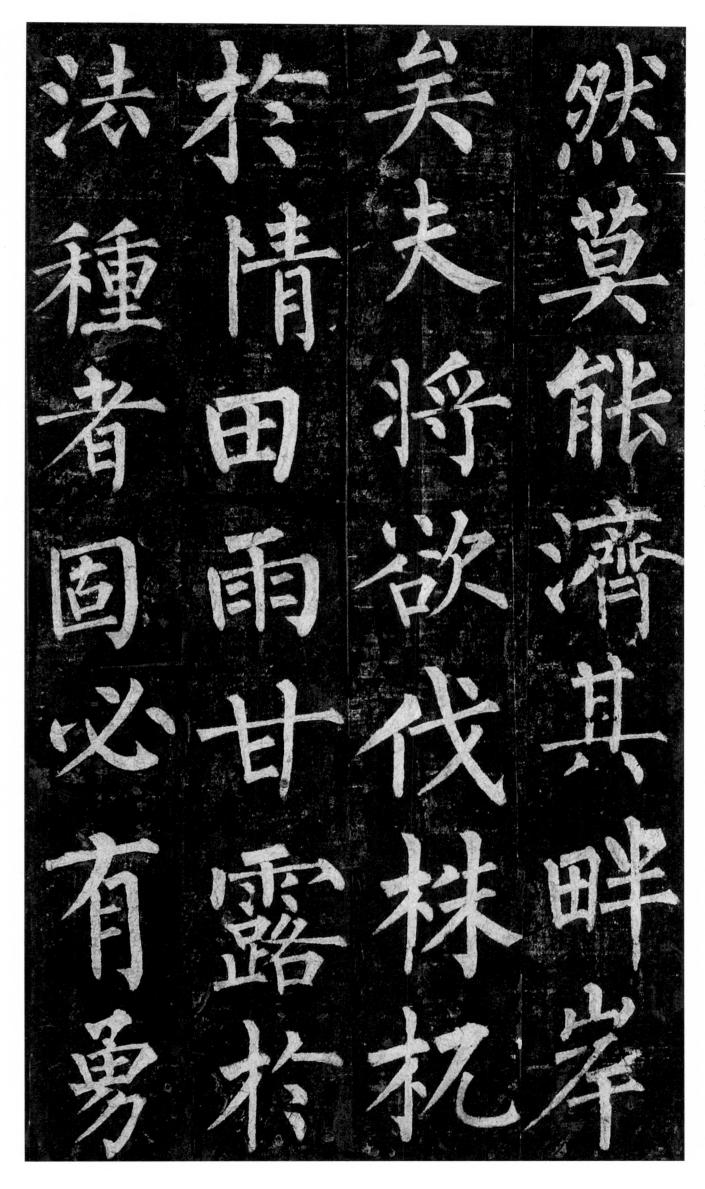

然莫能濟其畔岸矣夫將欲伐株杌於情田雨甘露於種者固必有勇

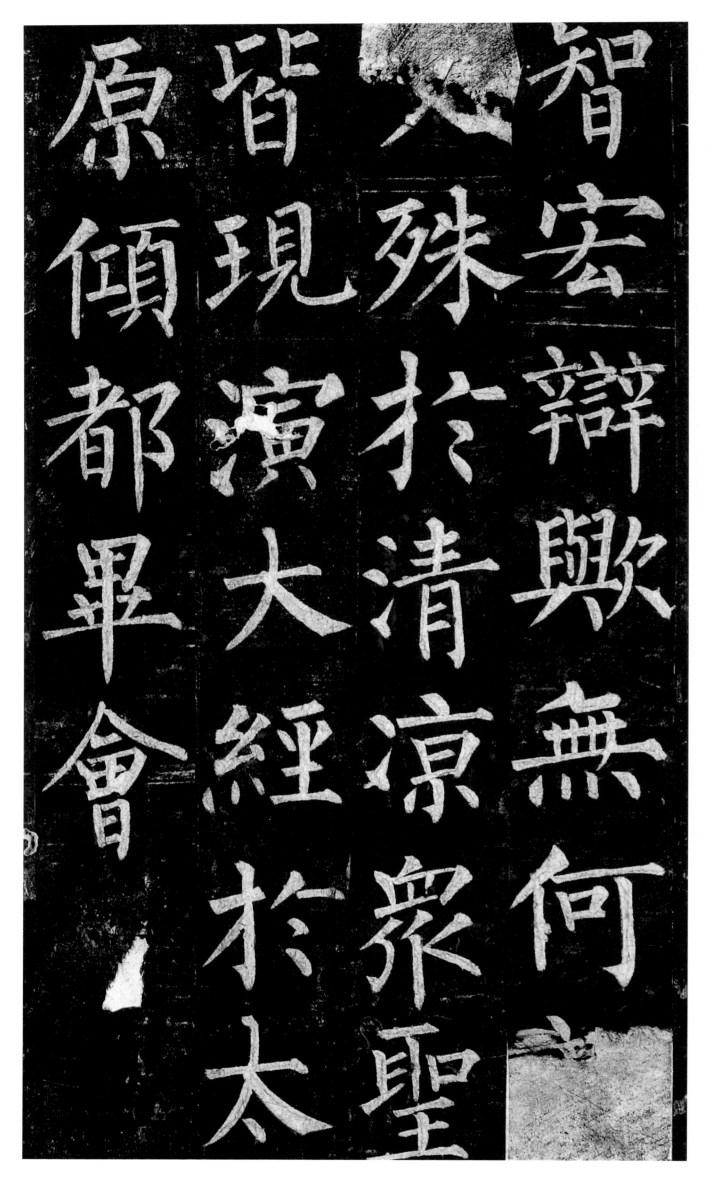

智宏辩欤！无何，[谒文]殊于清凉，众圣皆现，演大经于太原，倾都毕会。

22

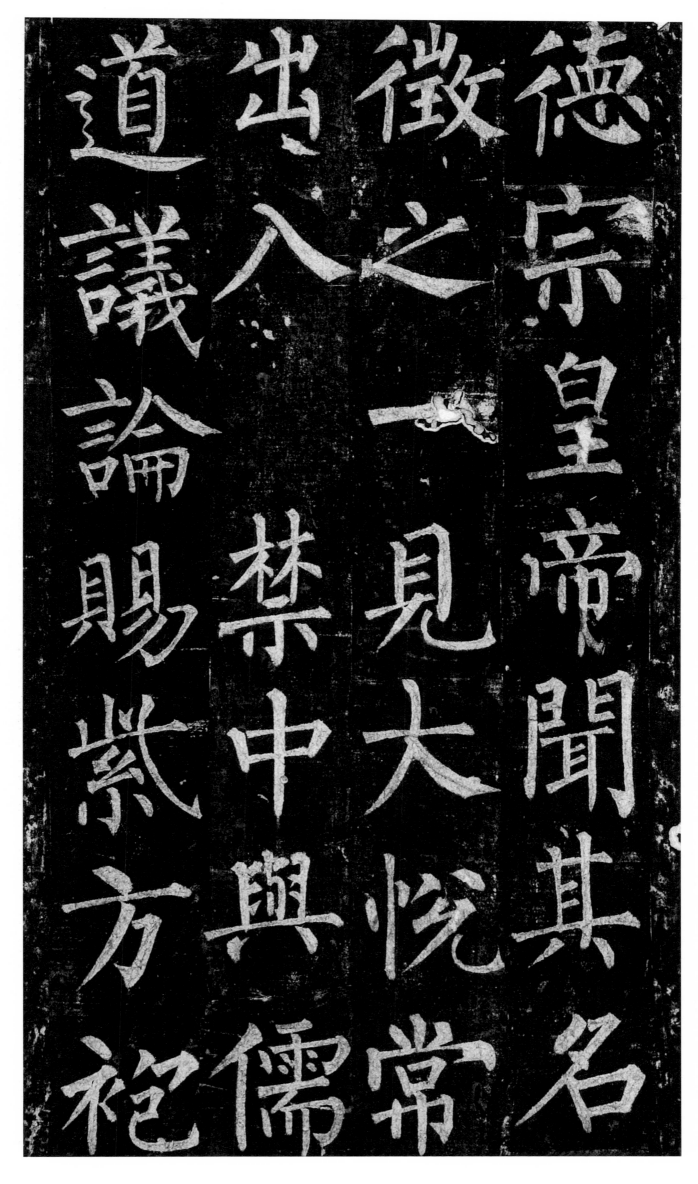

德宗皇帝闻其名，征之，一见大悦。常出入禁中，与儒道议论。赐紫方袍，

德宗皇帝闻其名

征之一见大悦常

出入禁中与儒

道议论赐紫方袍

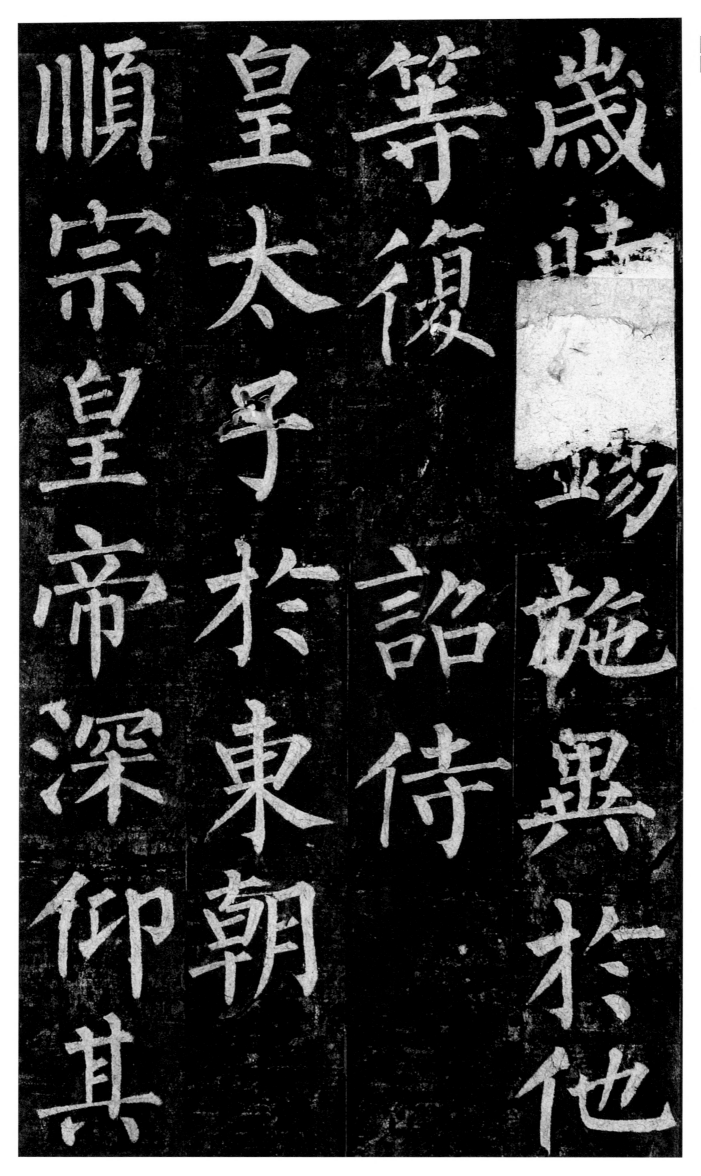

岁时锡施异於他

等復詔侍

皇太子於東朝

順宗皇帝深御其

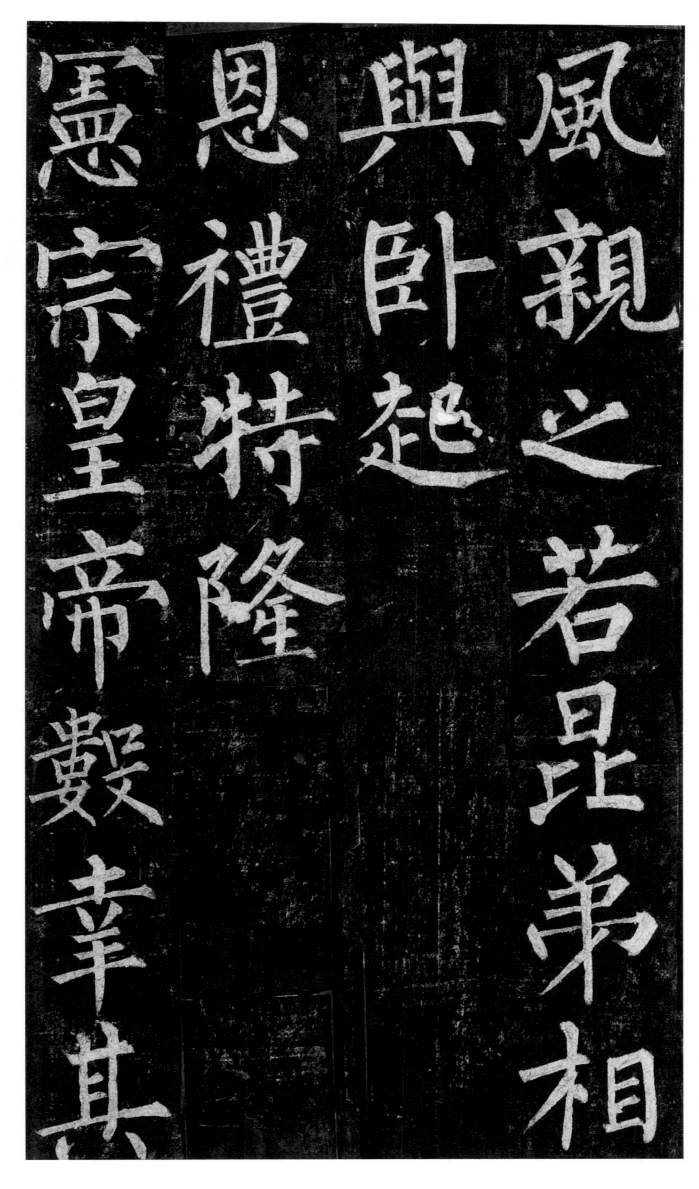

風，親之若昆弟，相与卧起，恩礼特隆。宪宗皇帝数幸其

風親之若昆弟相

與卧起恩禮特隆

恩禮特隆憲宗皇

帝數幸其

寺，待之若宾友，常承顾问，注纳偏厚。而和尚符彩超迈，词理响捷，迎

超邁詞理響捷迎

厚而和尚符彩

承顧問注納偏

寺待之若賓友常

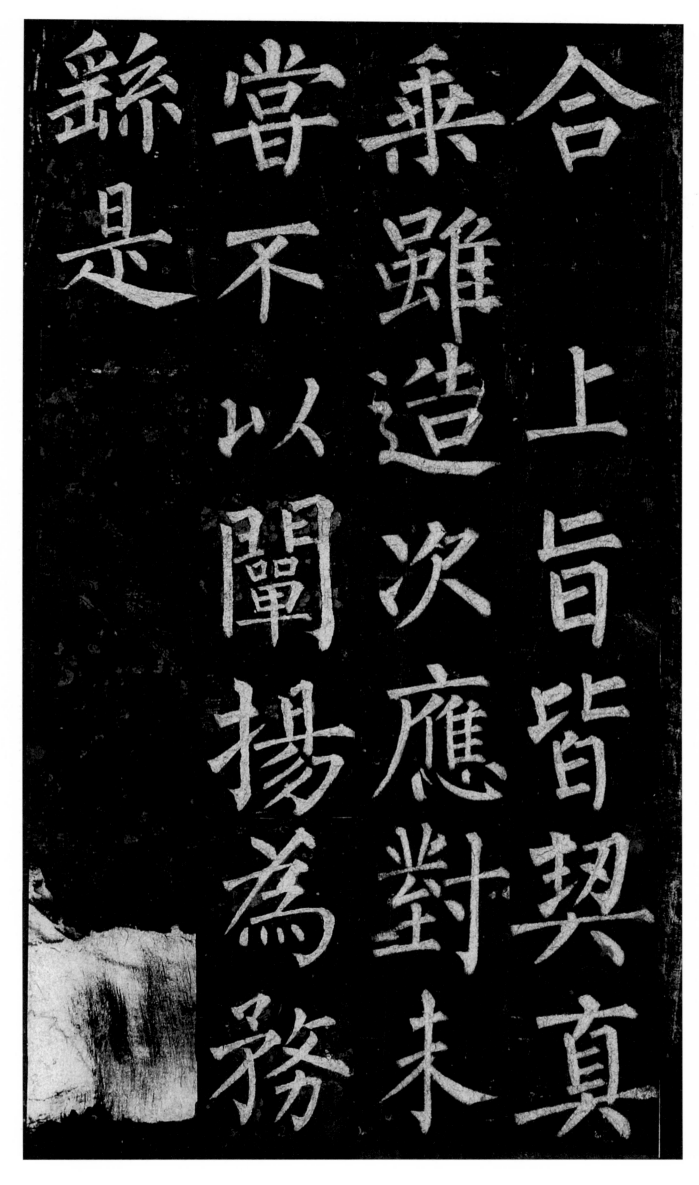

合上旨皆契真
乘雖造次應對未
嘗不以闡揚為
務
繇是

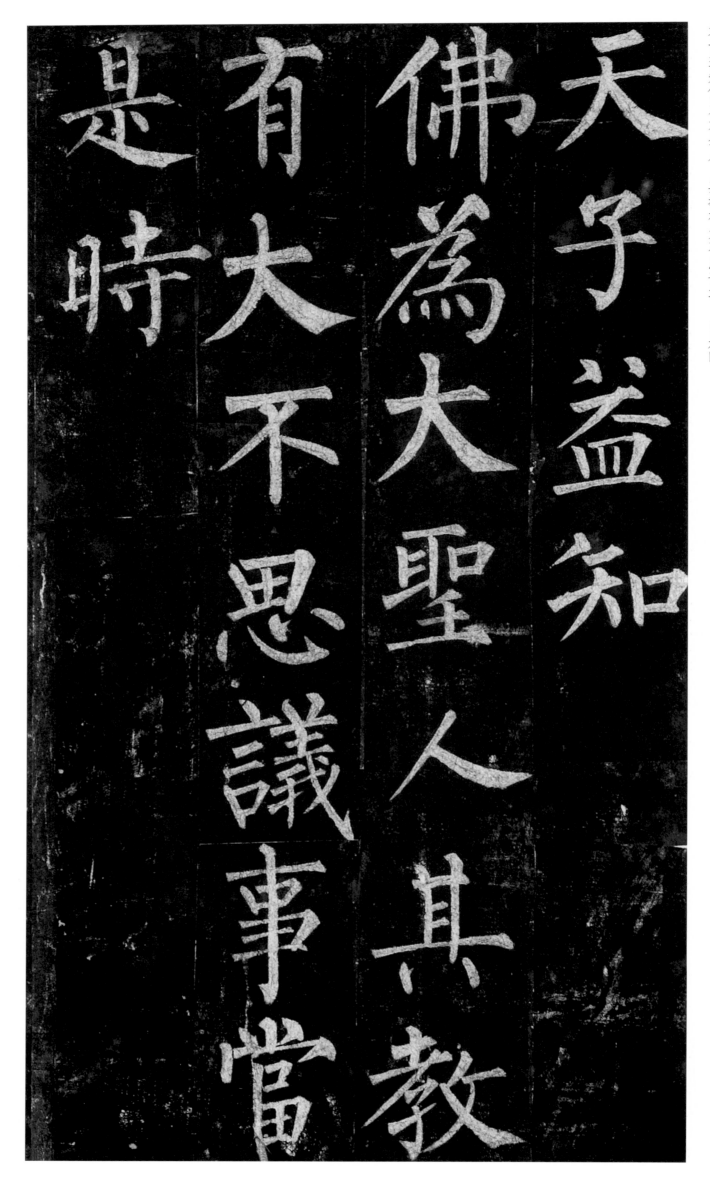

是
時

𡩋
大
不
思
議
事
當

佛
為
大
聖
人
其
教

天
子
益
知

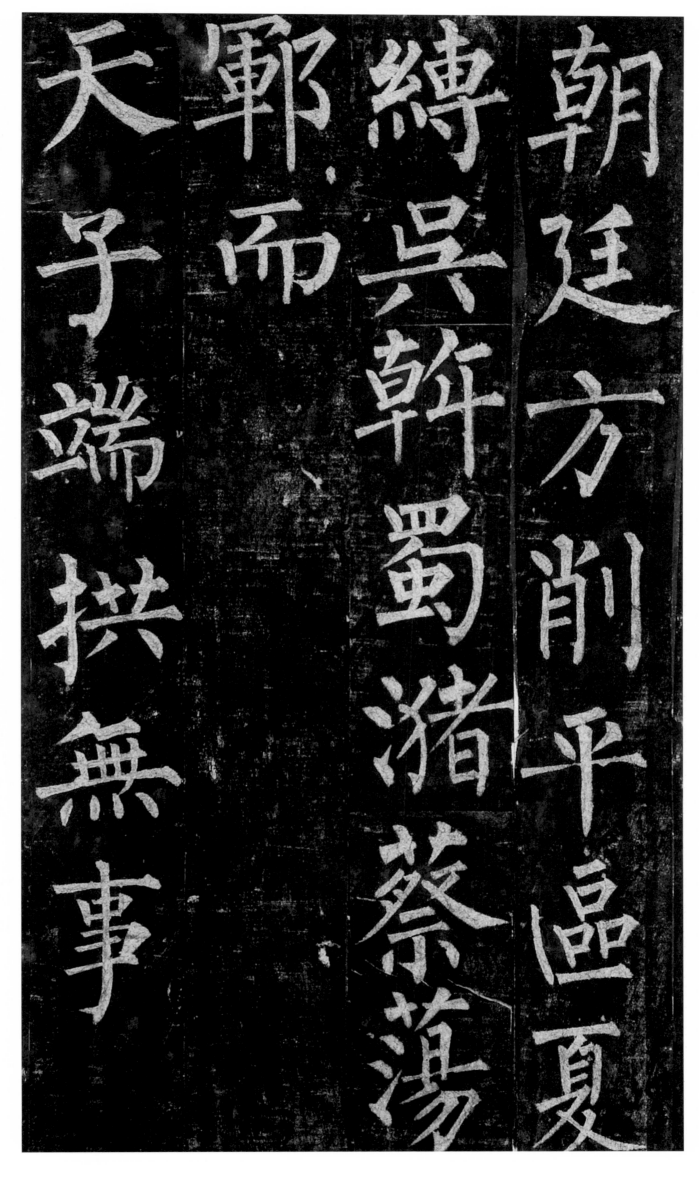

朝廷方削平区夏，缚吴斡蜀，潴蔡荡郓。而天子端拱无事，

詔和
尚率
緇屬
迎

真骨
於靈
山開
法

場於
秘殿
為人

請福
親奉
香燈

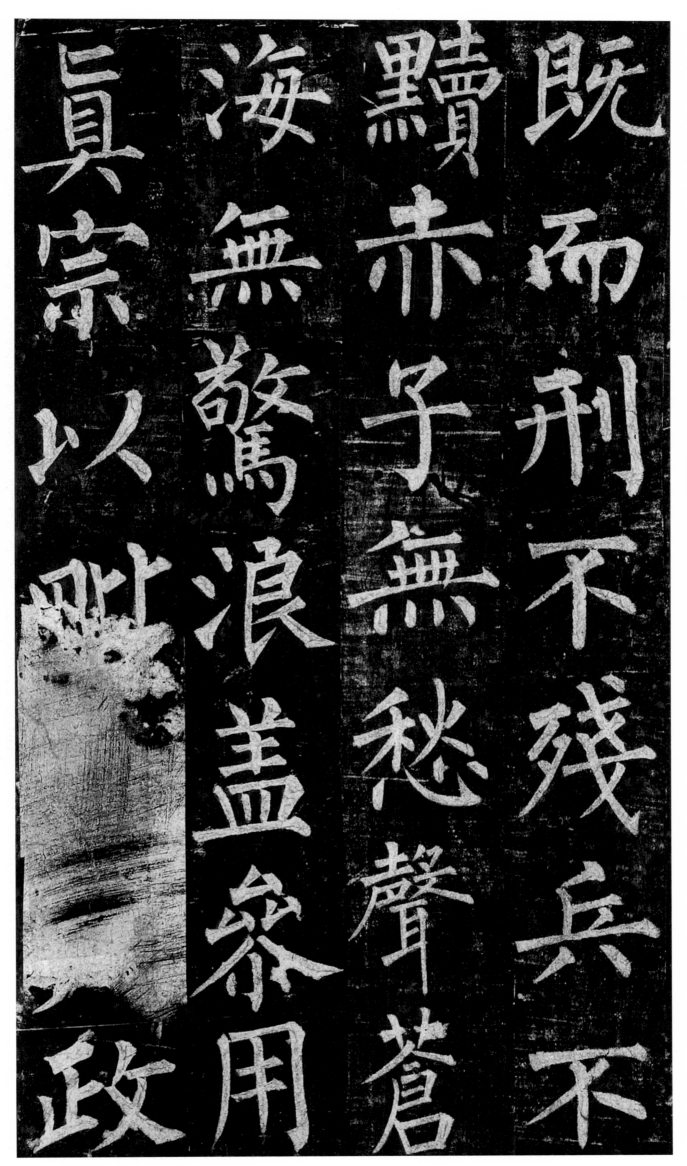
既而刑不残兵不
黩赤子无愁聲蒼
海無驚浪盖衆用
真宗以此政

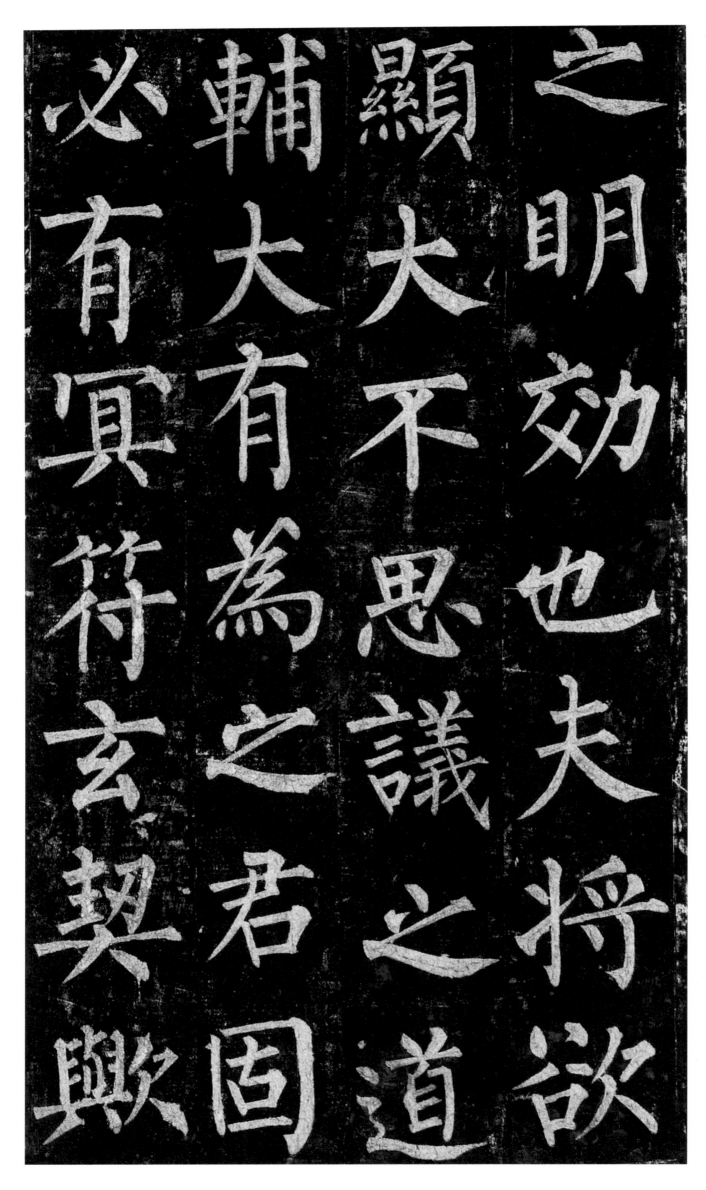

之明効也夫将欲

顯大不思議之道

輔大有為之君固

必有冥符玄契歟

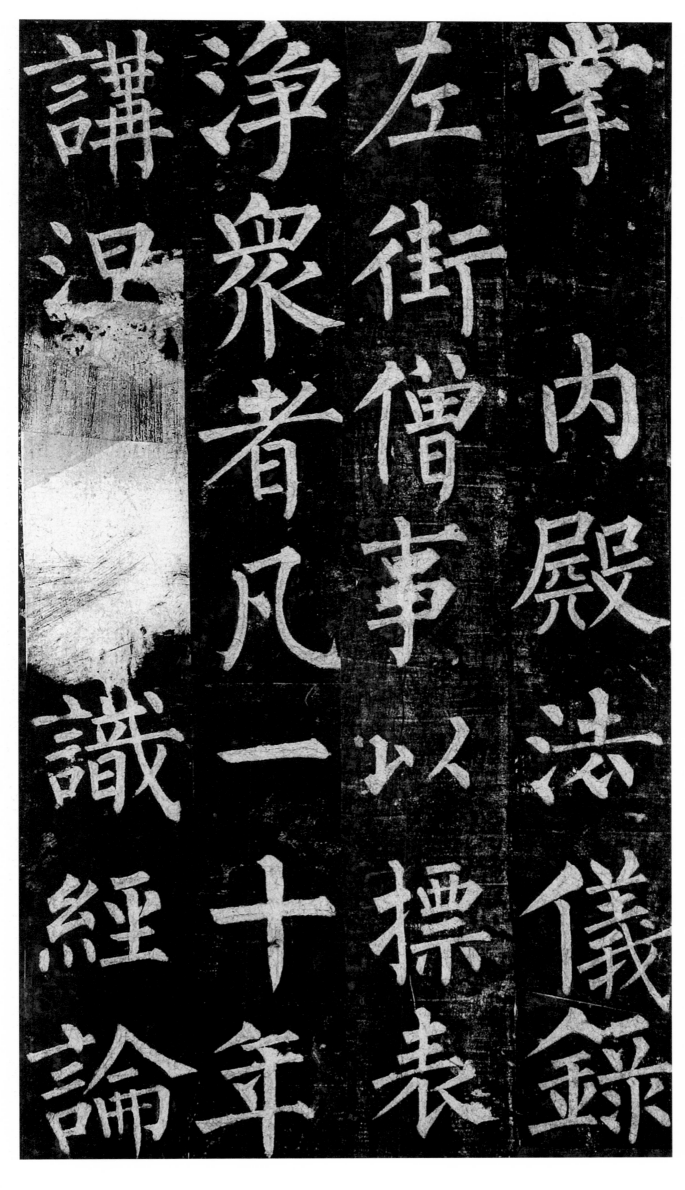

掌内殿法儀鏾左街僧事以標表浄衆者凡一十年講涅識經論

掌内殿法仪，录左街僧事，以标表净众者凡一十年。讲《涅槃》《唯识》经论，

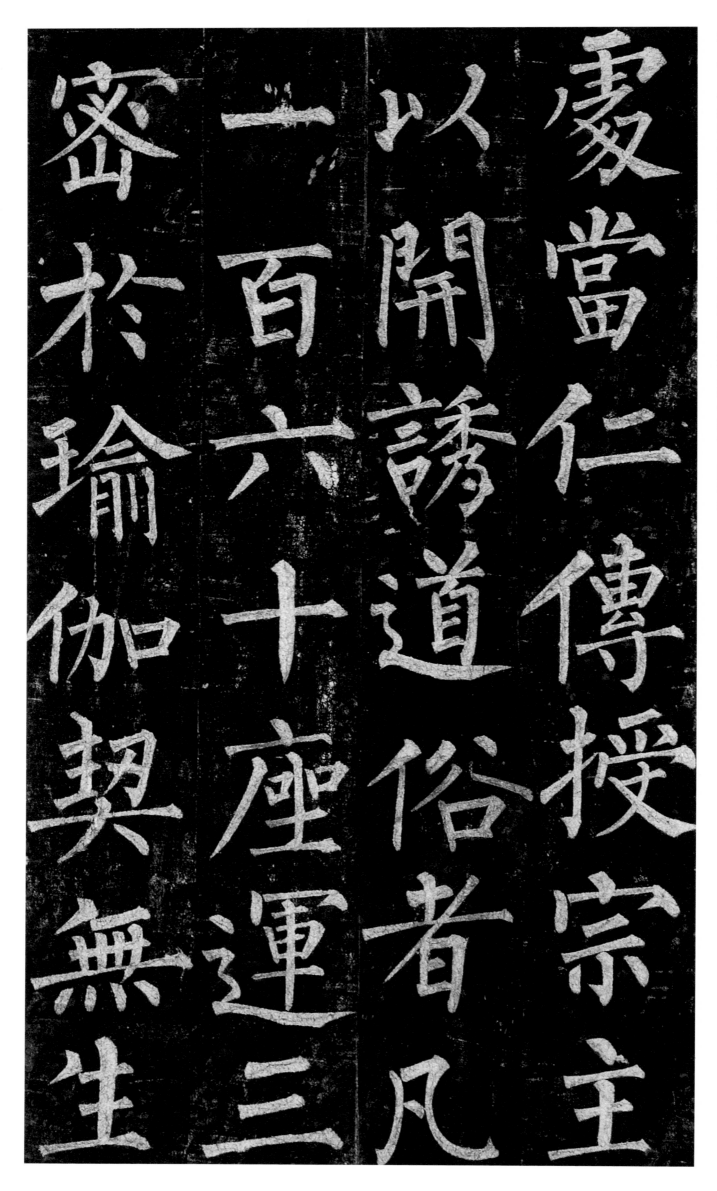

处当仁，传授宗主以开诱道俗者凡一百六十座。运三密于瑜伽，契无生

处当仁傳授宗主凡

以開誘道俗者

一百六十座運三

密於瑜伽契無生

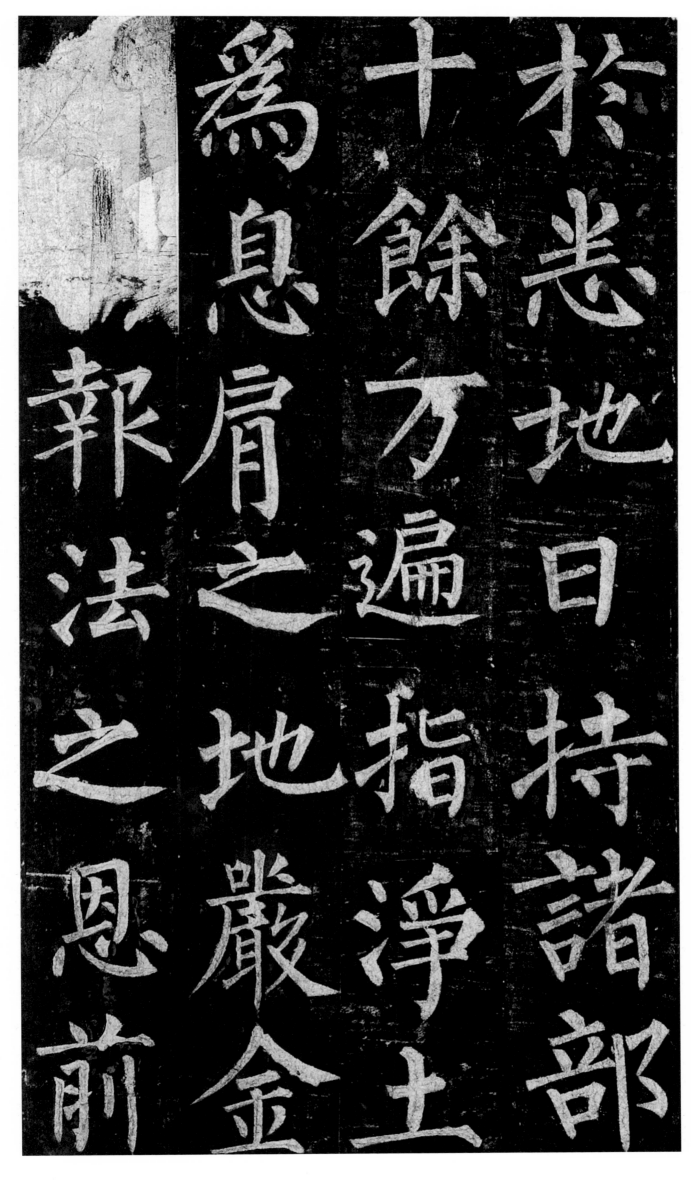

於悉地日持諸部
十餘萬遍指淨土
為息肩之地嚴金
報法之恩前

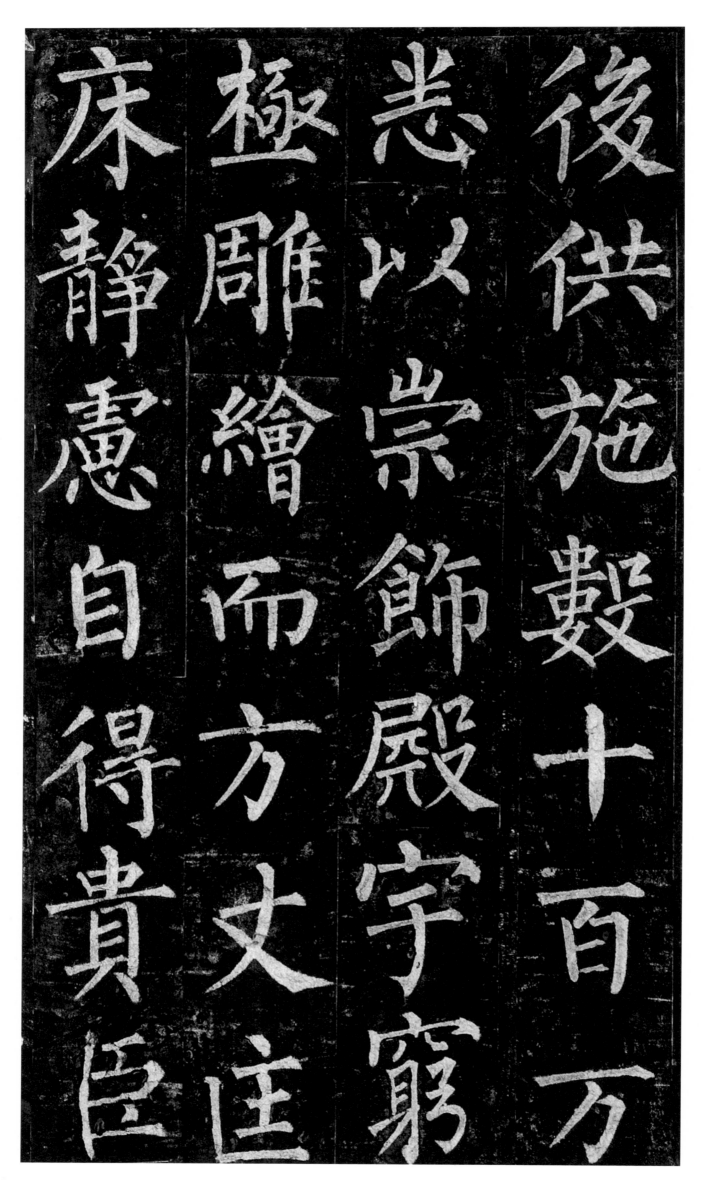

后供施数十百万，悉以崇饰殿宇，穷极雕绘。而方丈匡床，静虑自得。贵臣

後供施數十百万

悉以崇飾殿宇窮

極雕繪而方丈匡

床靜慮自得貴臣

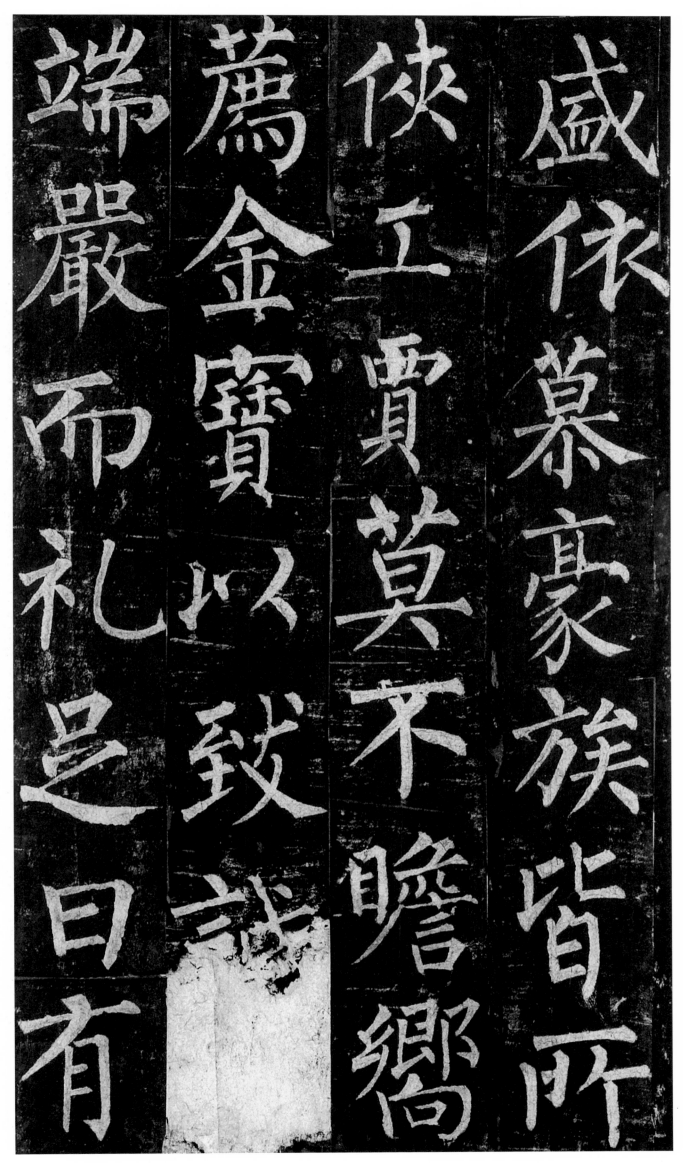

（盛依慕豪族皆所侠工贾）莫不瞻向。荐金宝以致[诚]，[仰]端严而礼足，日有

注：「盛依……工贾」应为「盛族，皆所依慕；豪侠工贾，」

端嚴而禮足日有

薦金寶以致誠

侠工賈莫不瞻嚮

盛依慕豪族皆所

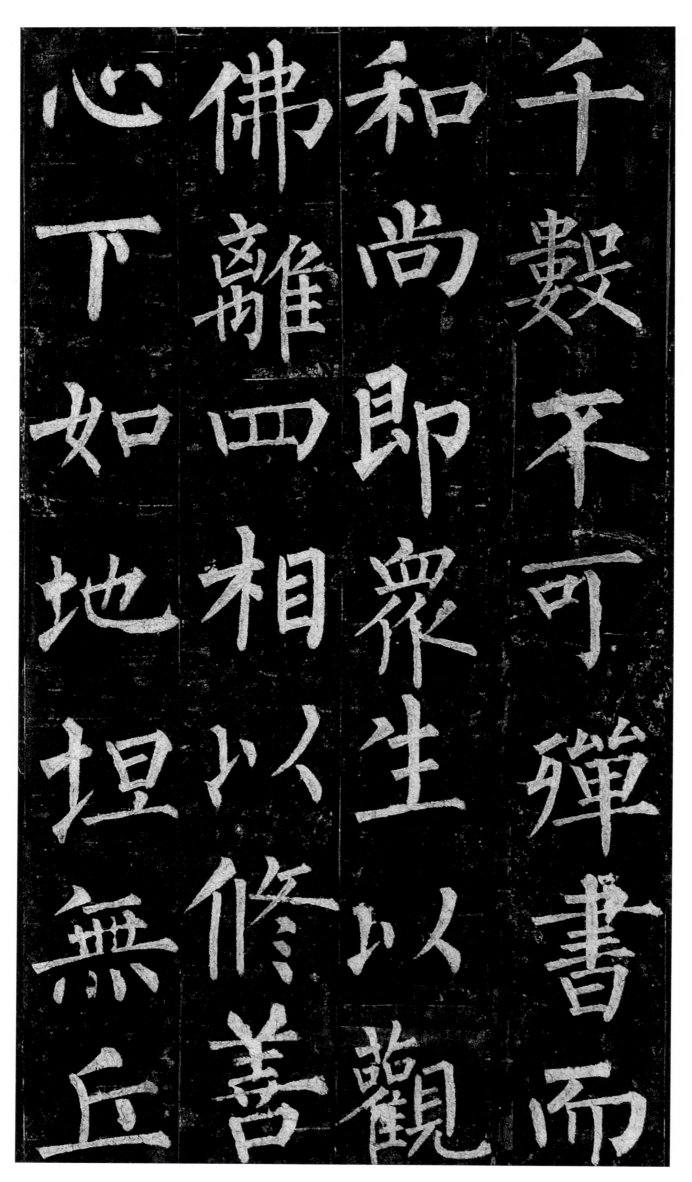

千数，不可殚书。而和尚即众生以观佛，离四相以修善，心下如地，坦无丘

千殼不可彈書而

和尚即眾生以觀

佛離四相以修善

心下如地坦無丘

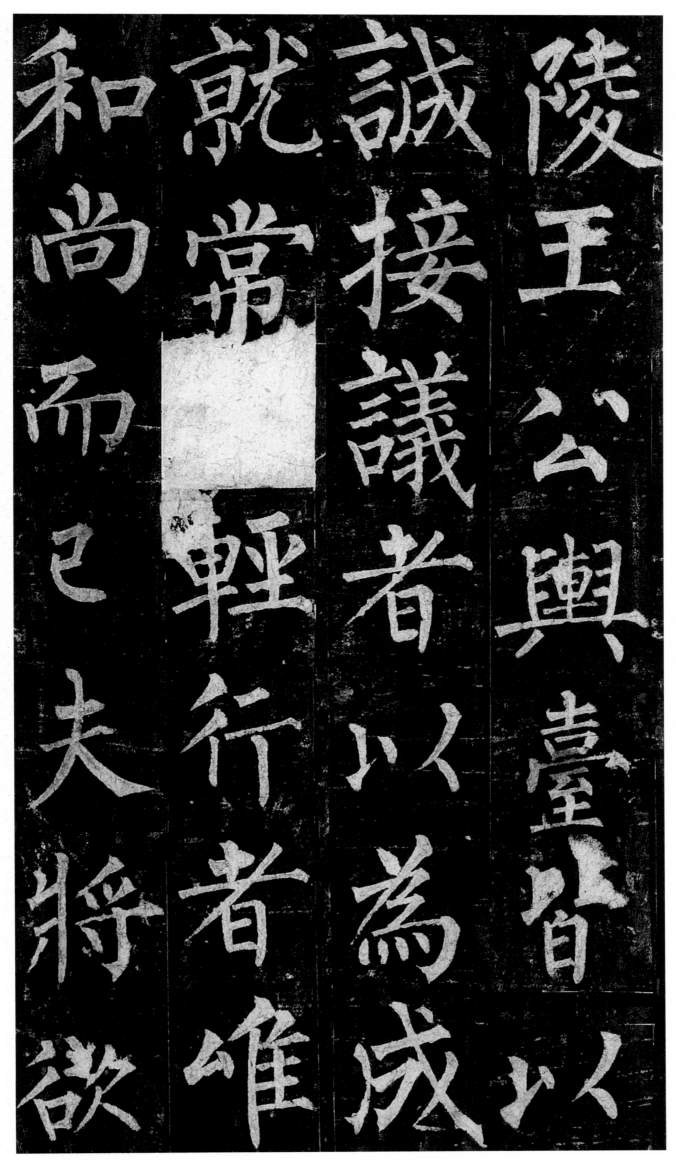

陵。王公舆台，皆以诚接。议者以为，成就常 不 轻行者，唯和尚而已。夫将欲

陵王公舆臺皆以

誠接議者以為成

就常□輕行者唯

和尚而已夫將欲

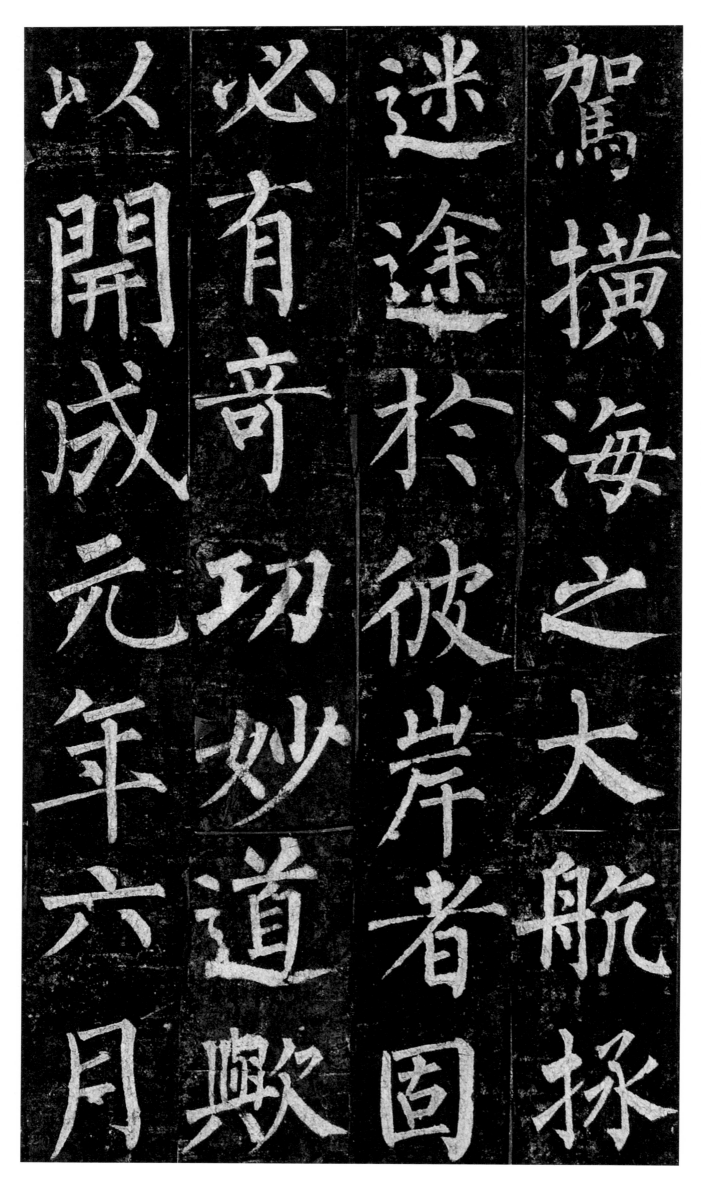

驾横海之大航，拯迷途于彼岸者，固必有奇功妙道欤！以开成元年六月

駕橫海之大航拯
迷途於彼岸者固
必有奇功妙道欤
以開成元年六月

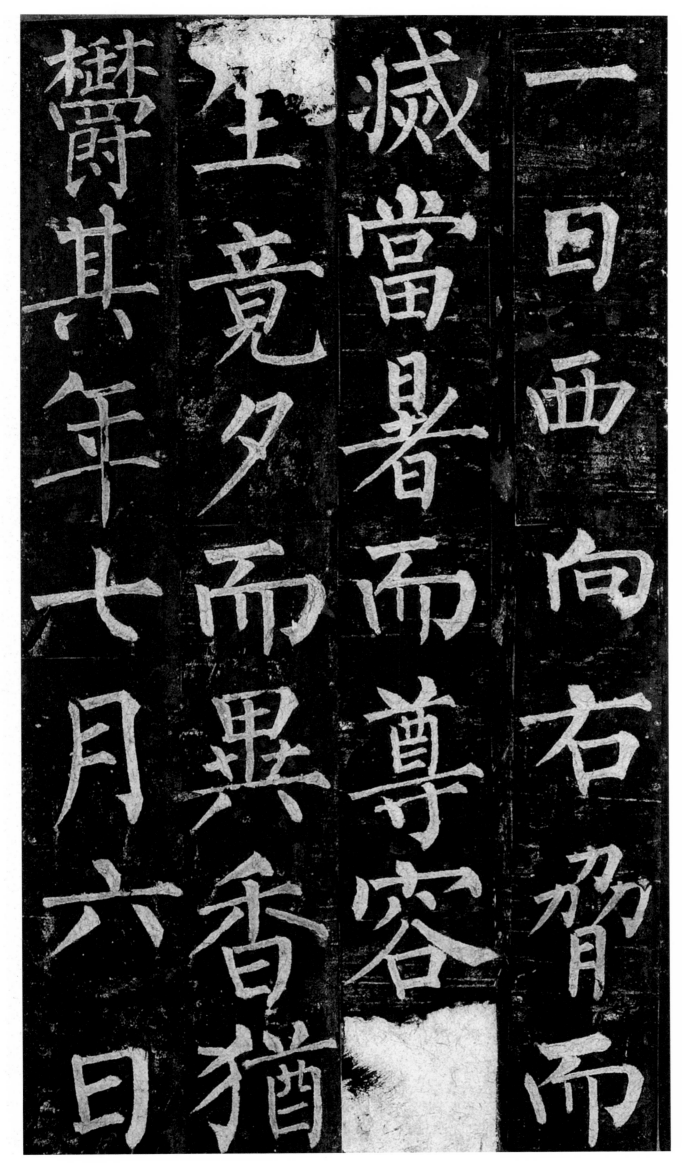

一日，西向右胁而灭。当暑而尊容若生，竟夕而异香犹郁。其年七月六日，

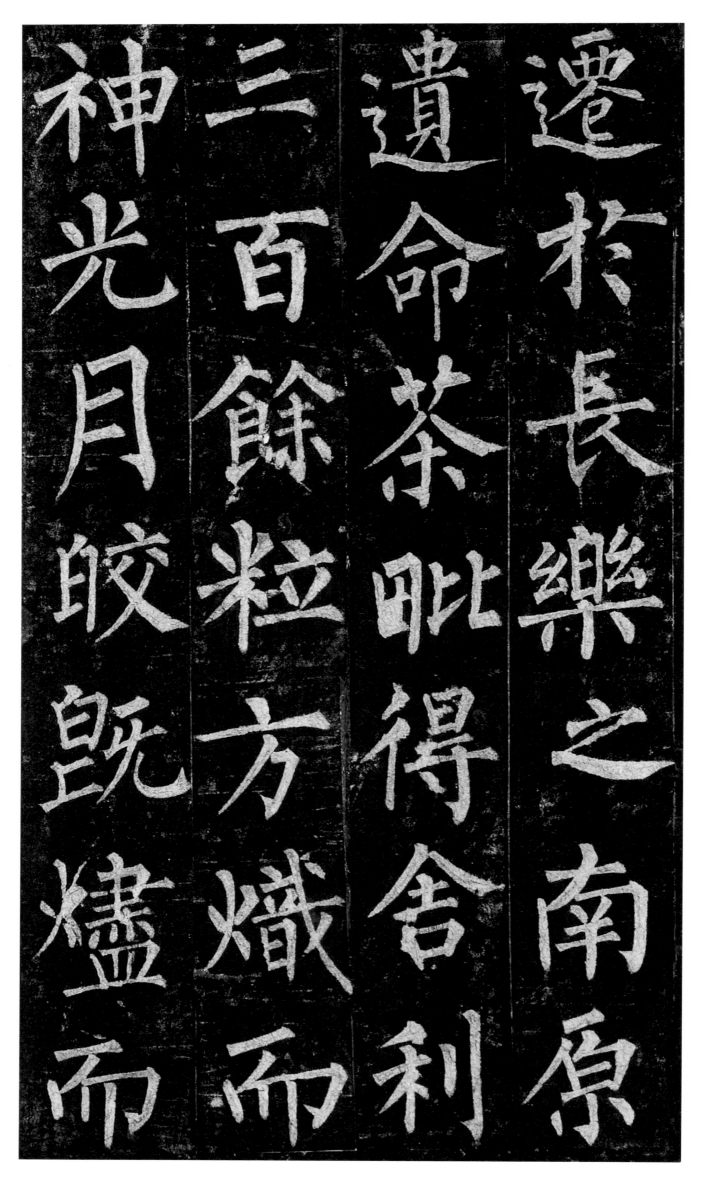

遷於長樂之南原
遺命荼毗得舍利
三百餘粒方熾而
神光月皎既燼而

迁于长乐之南原，遗命荼毗，得舍利三百余粒。方炽而神光月皎，既燼而

42

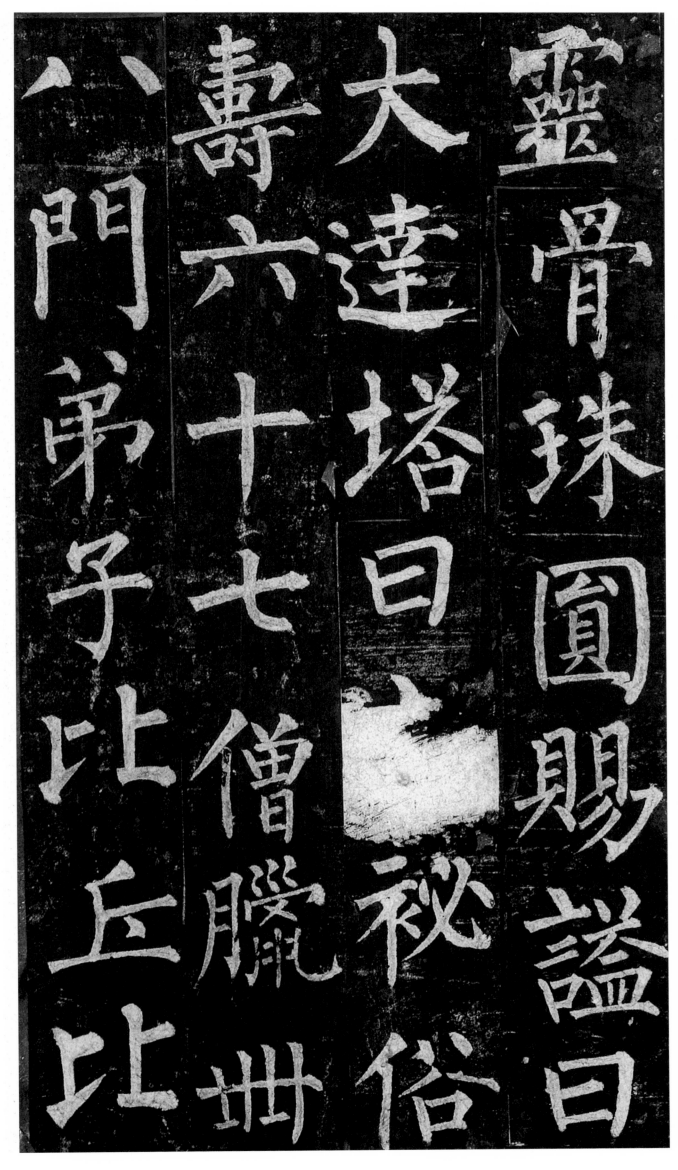

灵骨珠圆。赐谥曰「大达」，塔曰「玄秘」。俗寿六十七，僧腊卅八。门弟子比丘、比

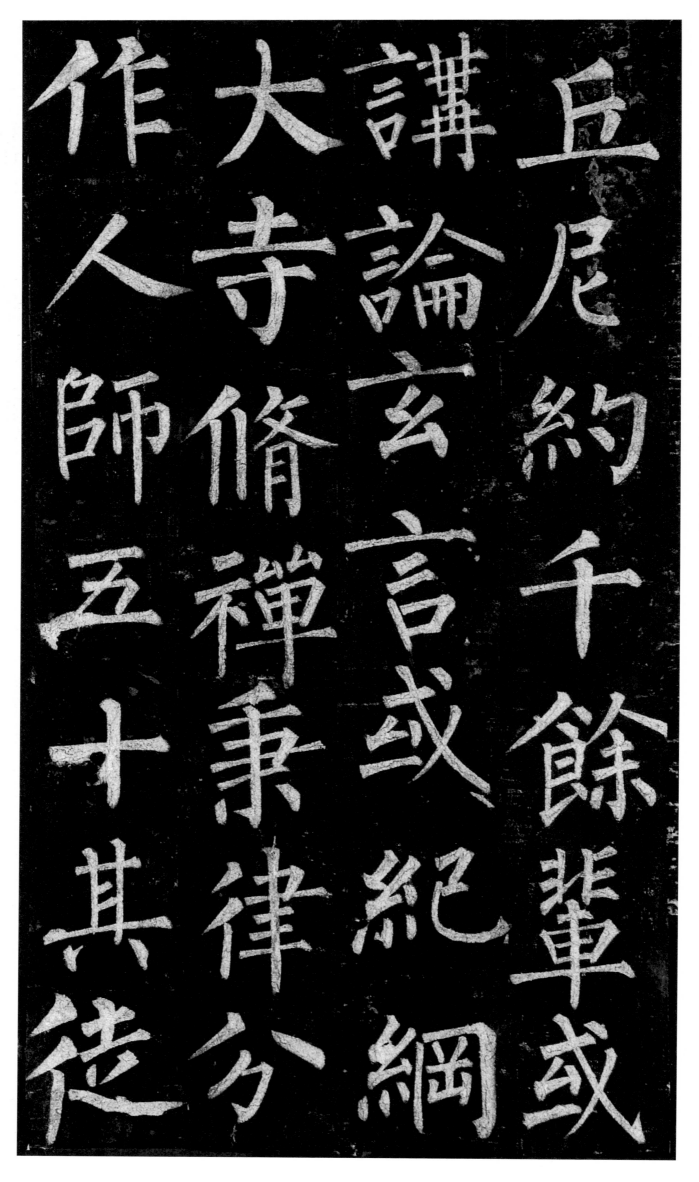

丘尼约千馀辈，或讲论玄言，或纪纲大寺，修禅秉律，分作人师。五十其徒，

丘尼約千餘輩或講論玄言或紀綱大寺修禪秉律分作人師五十其徒

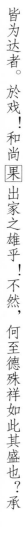

皆为达者。於戏！和尚果出家之雄乎！不然，何至德殊祥如此其盛也？承

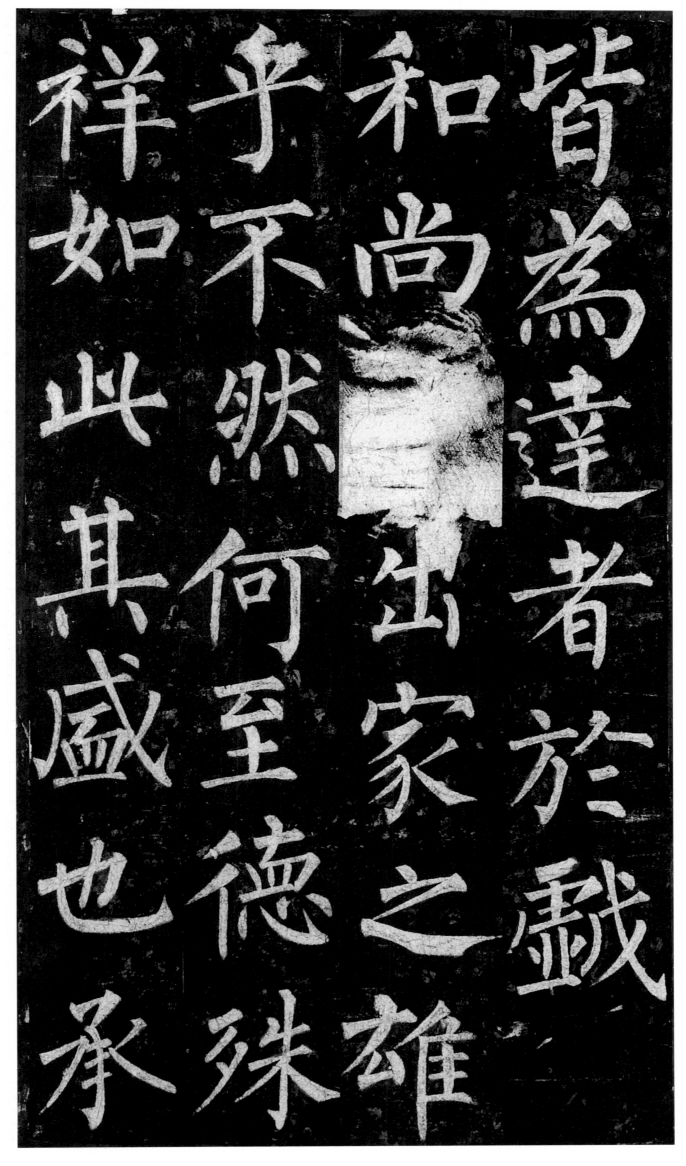

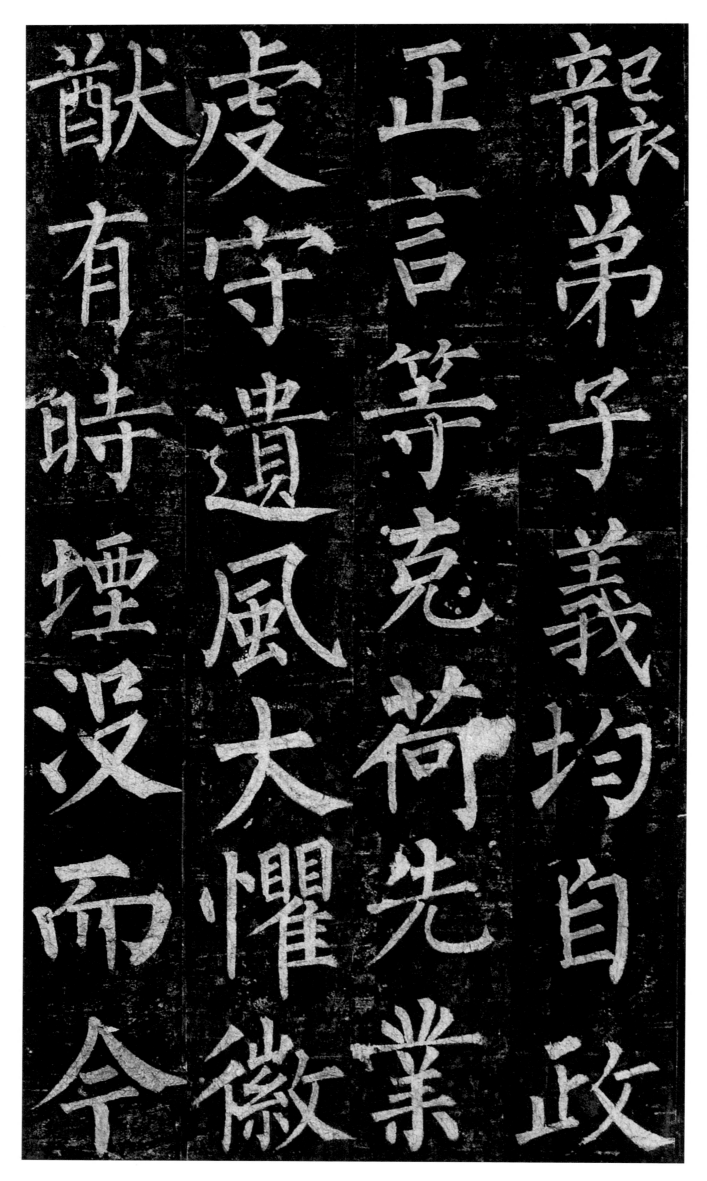

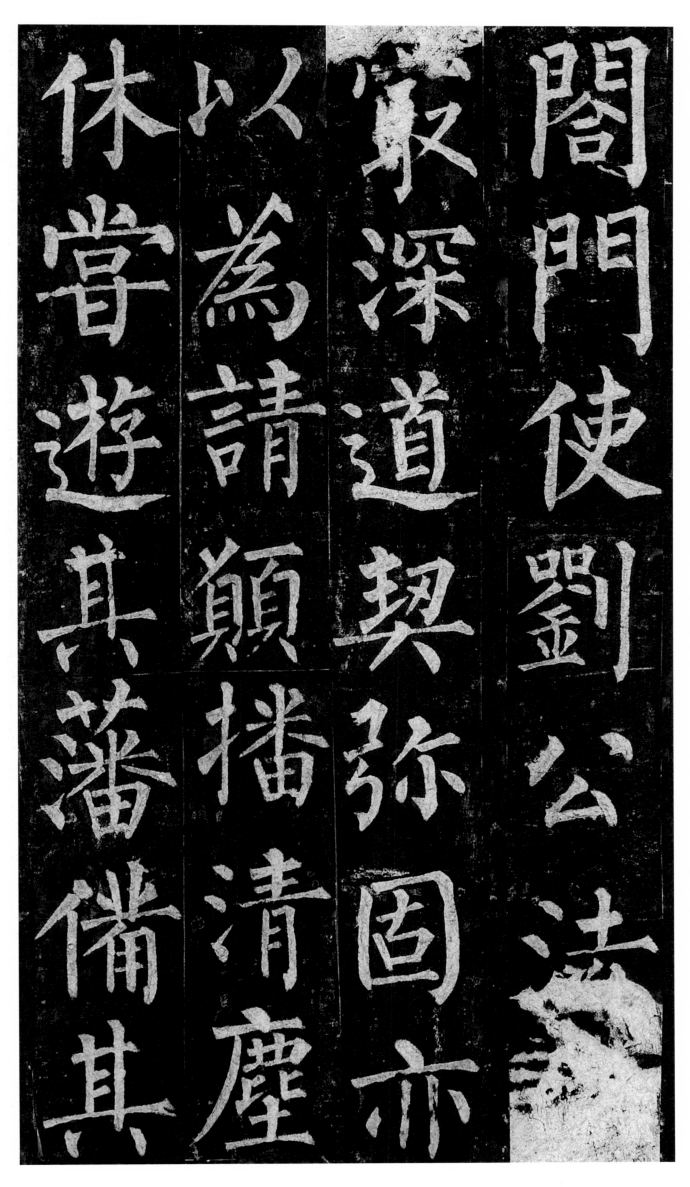

閤門使劉公法、最深道契彌固亦以為請顛播清塵休嘗遊其藩備其

阁门使刘公，法缘最深，道契弥固，亦以为请，愿播清尘。休尝游其藩，备其

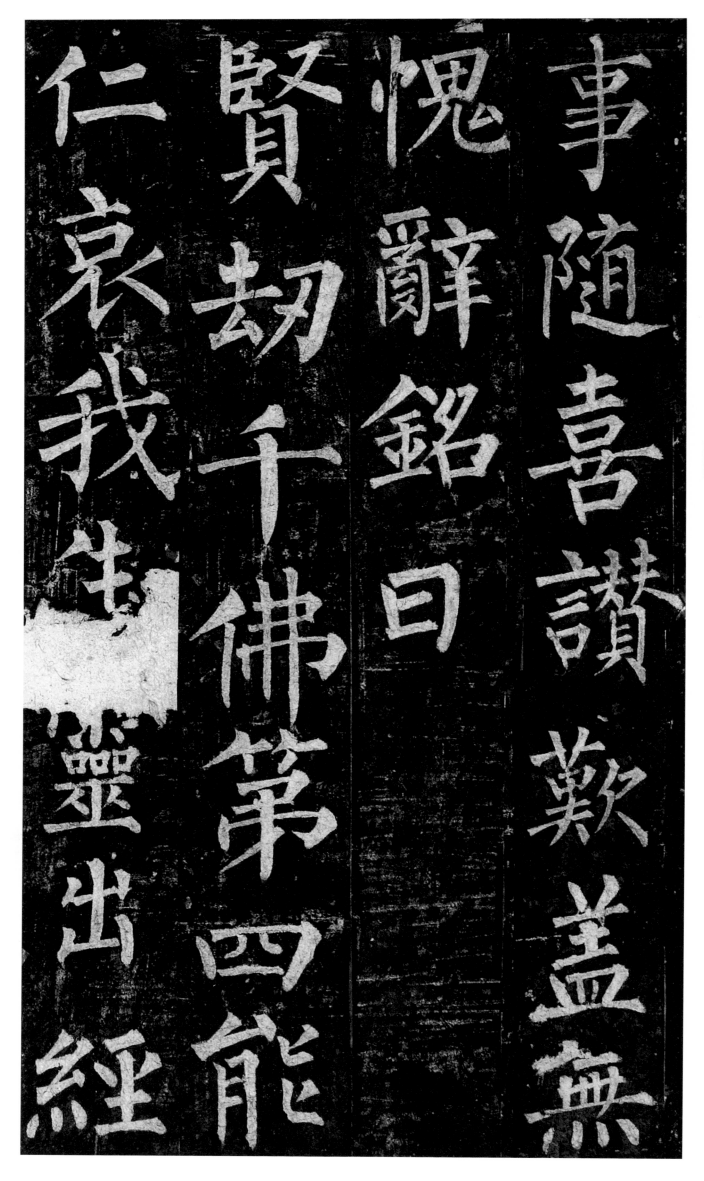

事隨喜讚歎盖無愧辭銘曰賢劫千佛第四能仁哀我生靈出經

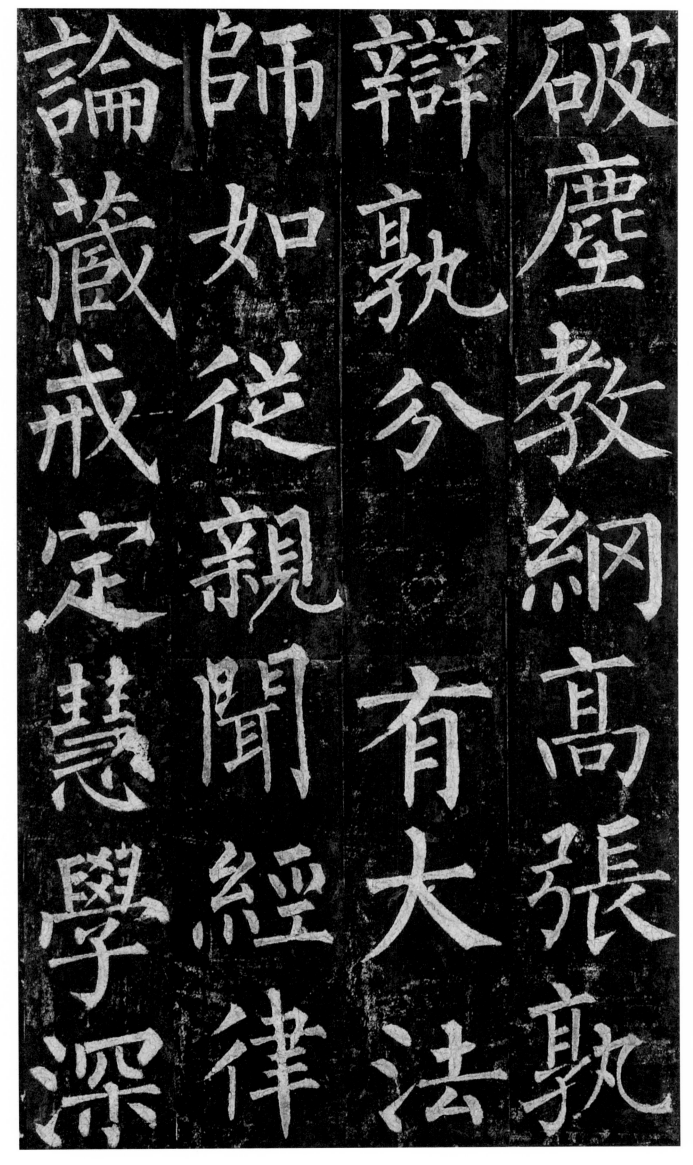

破塵。教綱高張，
孰辯孰分。有大法
師，如從親聞。經律
論藏戒定慧學深

破尘。教纲高张，孰辩孰分。有大法师，如从亲闻。经律论藏，戒定慧学。深

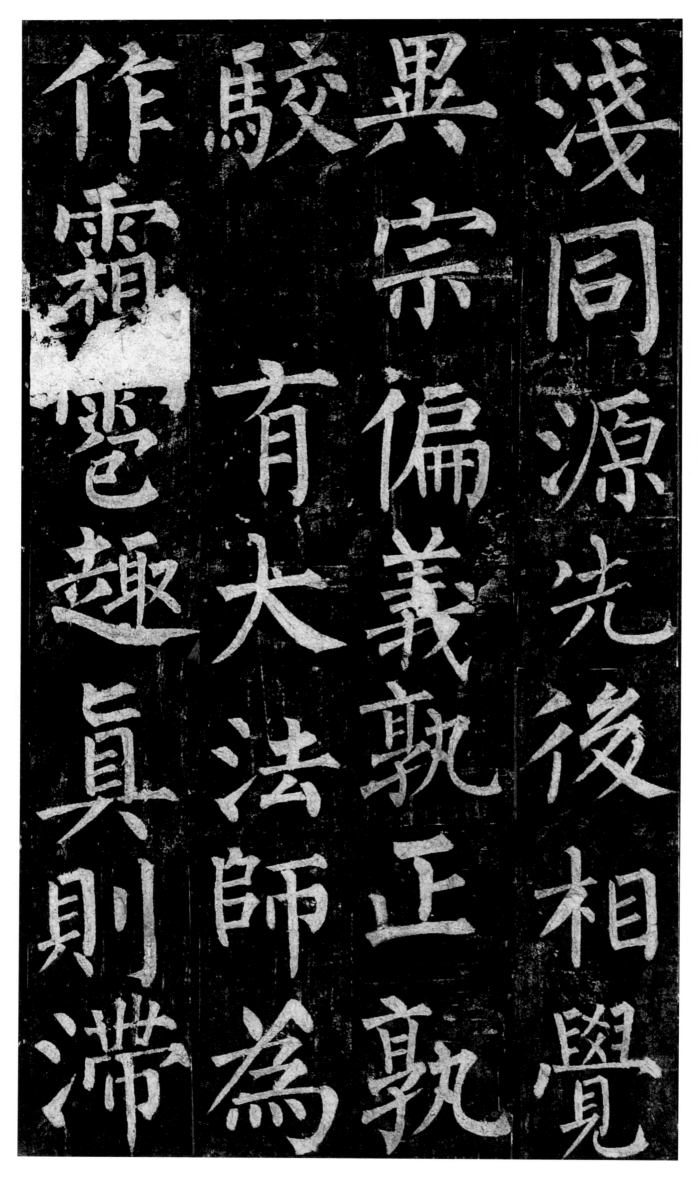

浅同源先後相覺異宗偏義執正執有大法師為作霜雹趣真則滯

涉俗則流象狂猿

輕鈎檻莫收枳制

刀斷尚生瘡疣

有大法師絕念而

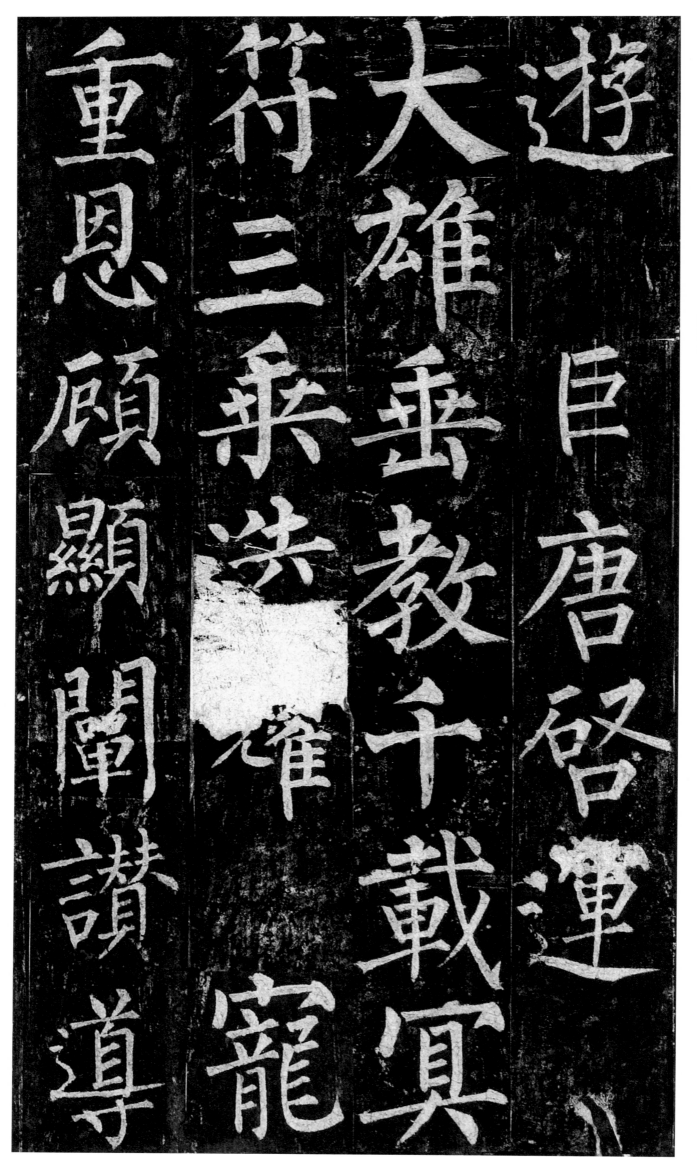

游。巨唐启运，大雄垂教。千载冥符，三乘迷耀。宠重恩顾，显阐赞导。

有大法师，逢时感召。空门正辟，法宇方开。峥嵘栋梁，一旦而摧。水月镜像，

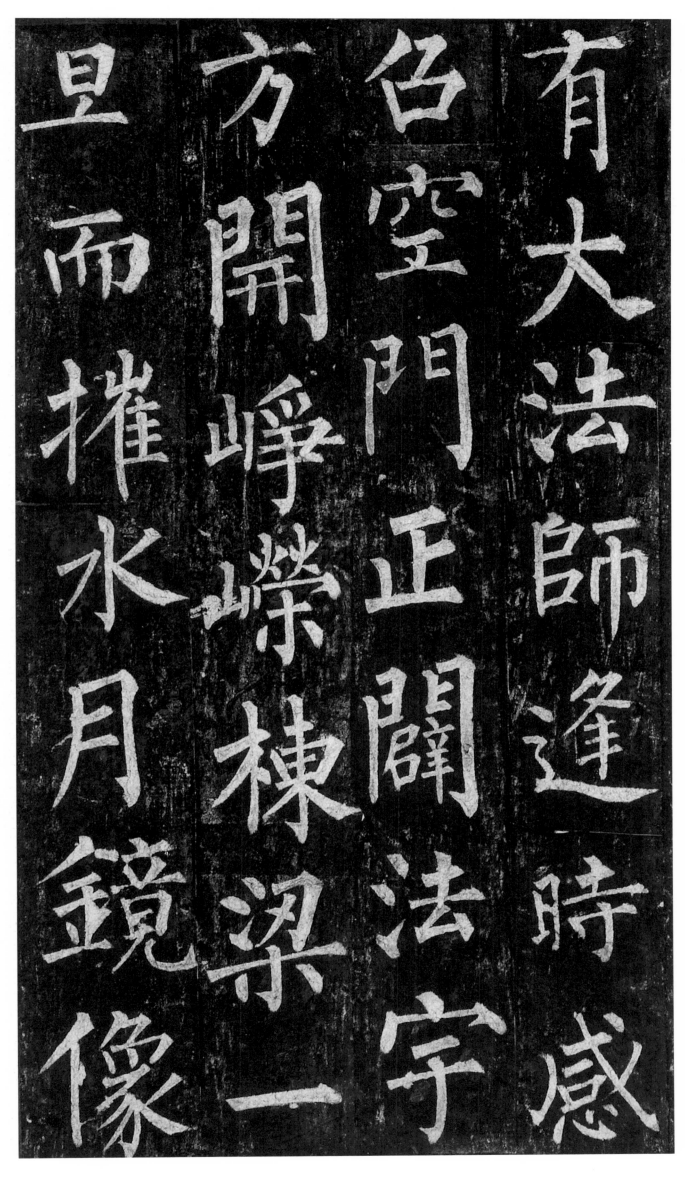

无心去来。徒令后学，瞻仰徘徊。会昌元年十二月廿八日建。

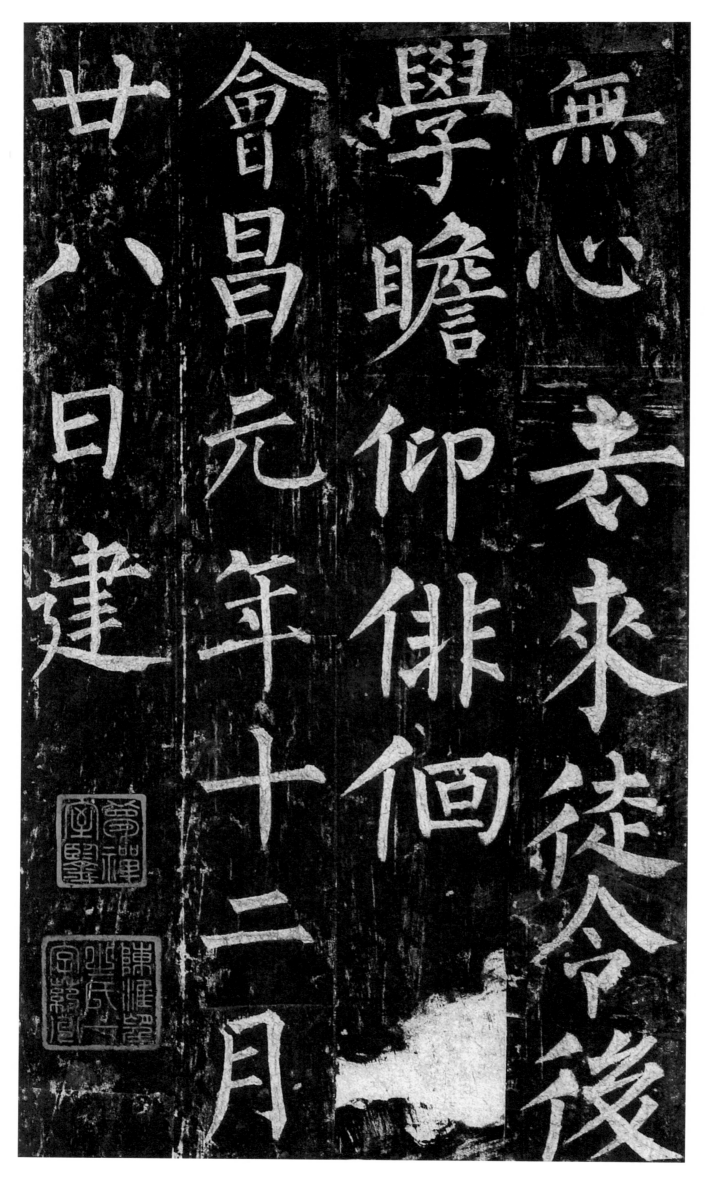

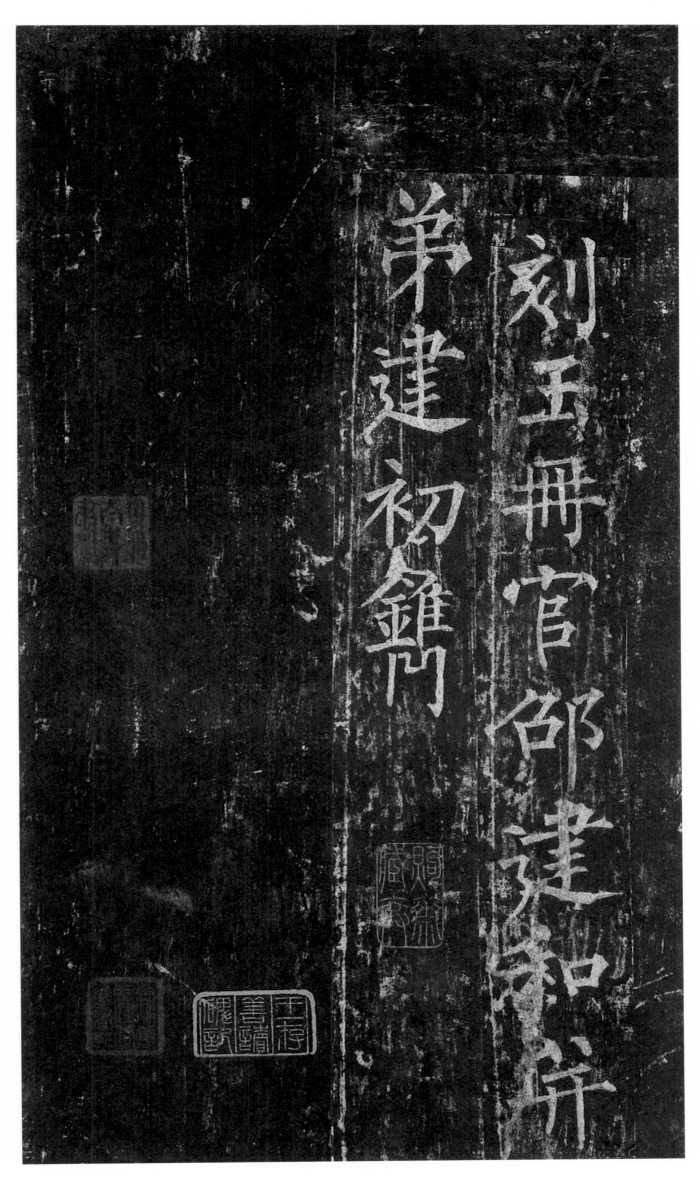

刻玉册官邵建和并弟建初镌

图书在版编目（CIP）数据

柳公权《玄秘塔碑》/ 赵国英主编；故宫博物院编 .
-- 北京：故宫出版社，2016.12
（历代法书碑帖经典）
ISBN 978-7-5134-0934-6

Ⅰ.①柳… Ⅱ.①赵… ②故… Ⅲ.①楷书—碑帖—
中国—唐代 Ⅳ.① J292.24

中国版本图书馆 CIP 数据核字 (2016) 第 235319 号

历代法书碑帖经典
柳公权《玄秘塔碑》

出 版 人：王亚民
主　　编：赵国英
副 主 编：王　静
责任编辑：王　静　童　心
装帧设计：王　梓
责任印制：马静波　顾从辉
图片提供：故宫博物院资料信息中心
出版发行：故宫出版社
　　　　　地址：北京市东城区景山前街4号　邮编：100009
　　　　　电话：010-85007808　010-85007816　传真：010-65129479
　　　　　网址：www.culturefc.cn
　　　　　邮箱：ggcb@culturefc.cn
制版印刷：北京方嘉彩色印刷有限责任公司
开　　本：787毫米×1092毫米　1/8
印　　张：7
字　　数：2.5千字
图　　数：51
版　　次：2016年12月第1版
　　　　　2016年12月第1次印刷
书　　号：ISBN 978-7-5134-0934-6
定　　价：36.00元